U0020224

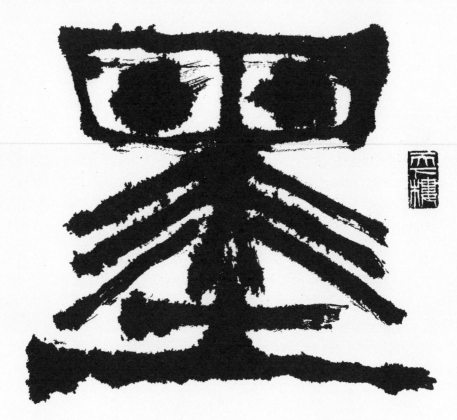

墨彩之美

罜青

「墨彩畫」的再生

要想與西方藝術市場抗衡對話的第一步，便是對自己民族的美術遺產做精深的研究及發揚；把過去的藝術成就與二十一世紀的生活及思想聯繫起來，這樣方能吸引大家來觀摩學習。與西方的油彩繪畫對照，中國藝術的特色之一，便是墨彩繪畫，成就輝煌，足以傲視世界，領袖羣倫。因此對墨彩藝術及美學的深入研究，便成了藝術工作者應該努力的重點之一。

中國繪畫從彩陶開始，一直是彩墨並行，到了春秋戰國時代，壁畫及帛畫盛行，遂有「繪事後素」的美學典範出現，強調繪者在施以彩、墨繪畫之前，必須先把牆壁粉刷平整成為「素壁」，把帛布整治妥當成為「素帛」。這也就是說，必把準備在其上繪畫的各種不同材料，清理素淨，才能在其上勾勒草稿，然後施以墨色及彩色。這種最後以施用彩色來完成作品的藝術，可稱之為「彩墨畫」，

從戰國到盛唐，獨霸藝壇有一千多年的歷史。

到了公元八世紀，詩畫家王維（699-759）出現，著意於繪畫中，追求佛家簡

淨空寂之美，於是在〈山水訣〉一文中大膽提出：

夫畫道之中，水墨為最上。肇自然之性，成造化之工，或咫尺之圖，寫百里之

景；東西南北，宛爾目前；春夏秋冬，生於筆底。

王維認為，依靠單色「水墨」的豐富層次變化及靈動的筆法技巧，無需彩

色，便可在一張小畫裡，以近乎「造化」的功夫，表達四季之不同，開啟了「水

墨美學」的新典範。此一「水墨」風氣，發展了近三百年，在北宋初期，到達了

頂峯，當時的繪畫名家如荊浩、關仝、李成、范寬、董源、巨然、郭熙、許道

寧、燕文貴……等，無一不是以水墨畫為主，成就其藝術的獨特面貌。

而這段期間，墨條與配合發墨的紙張，經過不斷的研發，有了很大的改進。

如南唐李廷珪的松煙墨，精良無比，就是一例；而南唐歙縣出產的「澄心堂

紙」，製造尤佳，最為名家愛用，與廷珪墨、龍尾硯、諸葛筆並稱四寶。此外，

蘇州的「金粟山藏經紙」，湖北的「鄂州蒲圻紙」……等，亦名氣響亮。名墨配上佳紙，把水墨的特色發揮到了極致，樹立了新的美學品味與典範。

到了宋徽宗（1082-1135）即位，在翰林院中創立「畫學」（1104），吸收了水墨畫所發展出來的精華，以墨色的運用為主，重新讓彩色回到繪畫之中，變「彩墨」、「水墨」的傳統為「墨彩」新猷，開創了影響廣大的「墨彩畫」時代，傳承變化發揚至今，已有近千年的歷史，成為農業時代美學與品味的代表，並繼續向工業社會及後工業社會挺進。

自從一八四〇年鴉片戰爭迄至一九七〇年代，一百三十年間，傳統農業社會遭到西方工業社會的巨大挑戰，帶來了深遠的美術變革，「現代主義」（Modernism）風潮，隨工業社會而起，所向披靡。許多現代主義畫家，因為美學理論的不足與學養的匱乏，倉促重新啟用「水墨畫」一詞，藉以代表東方精神，期望從「形式技巧」上與油彩畫所代表的現代主義理論接軌，完全忽略了「墨彩畫」基本美學的再詮釋、再開發與再創造，喪失了自家藝術精神的立足點，成了西方現代主義的附庸與註解。等而下之者的作品，則成了機械形式與新奇技巧的大量複製，淪為可以批發代工的工藝美術品。

從一九八〇年代至今，近四十年間，因個人電腦及手機在海峽兩岸普遍使用，有關後工業社會與「後現代主義」（Postmodernism）的思想，勃然而興，解構主義（Deconstructionism）去中心主義（anti-logocentrism）與多元化（Pluralism）的風潮，刺激了藝術家對「墨彩畫」根源的反省，大家開始分頭在美學上探討「墨彩畫」的過去、現在與可預見的未來。

本書的上卷「概論篇」，就是在這個前提下寫成的。其中〈中國墨彩美學初探〉、〈漫談中國藝術的特色〉、〈論文人水墨畫〉三篇通論文章，重新回顧了「墨彩畫」的內涵與形式特質，希望找到其與當代社會的連接點。

接下來中卷「古典篇」，以〈雪中芭蕉寓意多——論王維的畫藝〉、〈被藝術史遺忘的繪畫大師——北宋詩書畫三絕的徐兢〉、〈清明上河圖〉新解〉、〈詩中有畫畫中詩——論玉澗的〈山市晴巒圖〉〉、〈清奇古怪通鬼神——論陳洪綬的畫〉、〈一呼前後九百年——談石濤的一開冊頁〉、〈墨中有色熟後生——論王原祁的山水畫藝術〉、〈扇搖風生詩畫香——扇畫簡史〉八篇文章，分別選擇唐、宋、元、明、清的重要畫家，深入賞析，做為了解古典繪畫發展史的鑰匙。

下卷「近代篇」，以〈漫談民國「三石」的書畫藝術〉、〈第一位名揚世界的中國墨彩畫家——齊白石〉、〈雕刻中的石像——蘇立文《二十世紀中國藝術》讀後〉三篇文章，討論民國以來的重要畫家，配合上述通論所揭櫫的美學原則，具體而微的說明「墨彩畫」的最新發展，並討論二十世紀中國藝術史的編寫之道，回顧過去，展望未來。

中華民國八十年五月五日初稿，一〇七年修訂

上巻　概論篇

中國墨彩美學初探

（一）前言：繪畫應以展現「生命力」為主

中國藝術的範圍廣闊，種類繁多，源遠流長，代有發展。在理論與實踐上，都能夠與時推移，前後連接，綿延不斷。就以繪畫一項來說，便有壁畫、磚畫、帛畫、絹畫……等項目；而以繪畫的顏料來分，則有漆畫、油畫、重彩畫、淡彩畫、水墨畫……等類別。

歷來藝術史家討論繪畫，多半以絹本與紙本為主，只有在絹本與紙本真跡缺乏的情況下，才轉而研究以其他方法製做成的繪畫，來證明時代思想風格的演變，以及形式技

巧的發展。例如漢、魏、隋、唐各代所留下來的絹本或紙本繪畫十分稀少，於是在討論此一階段繪畫時，便不得不大量引用地下墓室磚畫、敦煌石窟壁畫、山崖石刻畫像、幡旗屏障上的佛畫、彩漆屏風上的圖繪、石棺碑版上的線刻等等，以為佐證。可是，一旦絹、紙本真跡材料充足時，藝術史家便立刻回過頭來，仔細研究論證，而把紙絹以外的品類，放置一邊備查。這一點，我們看元明清以來的藝術史研究，便可清楚。在這一大段時間之內，紙絹以外的繪畫材料，是十分豐富的，但研究者並沒有充分利用。

這樣的現象，使後人易於產生錯覺，認為歷來藝術史家或評論家，都是士大夫階級，受了階級觀點的限制，有意提高所謂的主流繪畫，故意忽略民間藝術發展。因此，目前留傳下來的畫論及繪畫史料當中所記，多半是所謂正統或上層建築的繪畫歷史，而民間匠意的成就，則付之闕如。

如果我們從另一角度來看的話，上述種種現象，可能別有複雜原因，並非簡單的階級史觀，可以解釋周全。

誠然，藝術史家常在正統或主流繪畫沒有真跡留傳的情況下，利用民間藝術為例證，來解釋或勾畫某個時期繪畫風格演變。然在討論二者之間關係時，則往往會發現，民間藝術常受主流藝術影響，而其發展過程，多半是不自覺的與時推移。反過來看，如

主流藝術受到民藝影響，那多半是一種有意識的反省，或刻意的追求。民間工匠手藝的流傳，多半來自師承及粉本承繼，向來有其森嚴的臨摹法度與學習步驟。此一體系的優點是，一脈相傳、古法不墜，是保留過去藝術樣本的活化石；缺點是，變化緩慢、食古不化，時日久遠之後，原作精神，在一代又一代的刻板傳授與機械複製中，流失泰半。

不過，在上述變化的過程裡，民間藝術所保存的「古法」，有時對「異代」的觀者，反而會產生出一種與當前主流藝術大不相同的風貌，出人意料之外的透露出一股新鮮生動的氣息。成為清新藝術發展的源頭活水，反過來，再度吸引主流藝術家注意，重新開始有意識的把民間藝術所發展或保留的「清新因素」，融入最新的創作之中。

由以上的討論，我們可以看出，主流藝術之所以能夠成為主流，是因為其主動反思的自覺意識，努力求新的冒險精神，及歷史透視的檢討能力。而民間藝術則多半是手工藝化的機械重複生產，自覺能力低，思辨反省機會少，創作求新的意識不強；偶有新鮮脫俗的發展，也多半是個別工匠，以獨特的精神，在直覺的情況下，創作產生的，其間少有知性而系統的思考及整理。

民間藝術之所以有上述的特色與限制，是因為民間藝術從母題、目的與工具材料，都受到商業實用及客觀需求的約制，其目標及範圍，都不免狹窄。例如石棺裝飾與墓室

壁畫，就受到材料主題的影響，及商業實用的束縛，工匠可以自我發揮的地方不多。再加上他們的知識水準多半不高，無法利用文字書寫的方式，記錄思考反省，也無法通過文字，對過去做有系統的回顧，在創作精神的滋養上，汲取前人的經驗上，都受到相當大的侷限，以致其「承先啟後」的脈略，經常中斷，追蹤不易。為克服上述困難，工匠們不得不發展出一套嚴格的師徒技藝傳授制度，只知其然，而不太能知其所以然。因此，民間藝術的發展，多半靠機緣及天運，不常有自覺式的反思與刺激：其好處是個別工匠可以在直覺引導下，創作出新鮮生動有力的作品；其缺點是整體行業容易陷入因襲僵化的陷阱，為商業因素控制，只求銷售，不知變通，只有外在形式的繼承，而無內在精神的開拓。

反觀歷來被認定為從事主流藝術創作的藝術家，多半知識水準較高，有較強的自我反省能力，自覺意識與創作意願都很大。他們無論是在從事受限制較多的藝術如壁畫，或受限制較少的絹畫或紙本繪畫，都能本著勇猛精進的自由創新精神，在內容、形式及技巧上，多所發明及突破；藝術家盡量表現自我獨特的看法，而不必像民間工匠那樣，時時要顧到大傳統的成規習套與商業現實的苛刻要求。

不過，無論是「主流藝術」還是「民間藝術」，其重點還是在通過各種不同的藝術

形式，發揚「隨機應變自由有機的生命力」，因為作品中透漏的「生命力」，是藝術得以存在、動人並傳承發展的唯一條件，得之則生，喪之則亡，此乃千古不易之理。當然，上述的看法，是就比較而言，以「記號學」或「結構主義」的觀點來說，無論是民間工匠也好，主流畫家也罷，變來變去，也都是在個別的文化模型裡做變奏，所謂「創新突破」，有時也只是相對比較而言罷了。

主流藝術家的作品，之所以能夠備受重視，除了他們勇於開創新境，領導一代風潮的主觀因素外，與其創作環境的客觀因素，也有密切關聯。主流藝術家所受的商業限制較少，即使是在商業活動中，也多半是他們主導或巧妙的引導客戶，並非完全受到客戶的牽制。他們在繪畫上所使用的工具材料，多半便於攜帶，常常是大小尺寸隨意的絹、紙、墨、硯，可以比較不受時間空間及材料題材的限制，隨時隨地發揮自己的感情與思想，創作出動人的作品。因此，藝術創造的發展，與使用工具的簡易和富有彈性，有相當程度的關係。

不過，因為使用工具材料的簡易輕便，也造成了作品保存的困難度。這便是為什麼許多主流藝術家的作品，常常見諸於史料記載，而真跡流傳，卻百不得一。張彥遠《歷代名畫記》中「敘畫之興廢」一段，從秦漢說起，一直到魏晉隋唐，記

載古代宮廷收藏，多為畫卷畫軸，雖然易於寶藏，便於搬運，也正因如此，常常在運輸途中，遭到劫難，損失殆盡。他說：「董卓之亂，山陽西遷。圖畫雜帛，軍人皆取為帷囊，所收而西，七十餘乘，遇雨道艱，半皆遺棄。魏晉之代，固多藏蓄。胡寇入洛，一時焚燒。」1可見歷來遭劫的名品妙蹟，多半畫在輕便易毀的絹帛之上。至於那些雕刻於石，圖畫於壁的作品，廣大厚重，堅固難壞，可能就比較容易流傳後代。

由是可知，在照像術未發明前，藝術品之流傳與否，與所使用的工具材料及其他客觀因素，有密切關聯。敦煌石窟壁畫，就是因為地理、氣候、歷史的特殊條件，得以保全流傳至今。不過，也正因為地理因素，影響了人文因素的配合，使敦煌繪畫在四、五百年之間的變化及發展，沒有主流藝術家持續不斷的介入參與，沒有藝評家深入的研究探討，而顯得限制多過於突破，守成大過於創新；在盛極一時後，終於後繼無人，欲振乏力，衰頹不顯；以致於繪製壁畫的工匠，無法代代相傳，以多彩多姿的變化，展現承先啟後的藝術脈絡與力量。

不過，長久的湮沒，對藝術品的流傳，倒不一定全是負面的，只要能夠免於災禍，一旦重見天日，一定會為「異代」的觀者，帶來相當大的視覺驚喜。以敦煌為例，其畫法、題材，在唐宋以後，便漸漸後繼無人，遭到忽視，經過將近千年之久，保存良好，

再被重新發現，反倒能帶給藝術家許多新鮮的藝術資訊，再度受到廣大的重視。

然而，被重視是一回事，如何重新與當代的主流藝術結合融匯再出發，則又是另一回事。中斷了千年的一套繪畫語言系統，要重新接枝回來，畢竟是困難的。因為在這一千年之間，另一支強而有力的繪畫記號系統，得以不斷快速成長，成為中國繪畫的主流，吸引了無數重要藝術家，參與創造，代有更新，不斷變化，在理論與實際上，雙管齊下，在傳統與創新間，並轡而行，不但達到了世界藝術史上前所未有的高峰，同時也影響了民間藝術的發展與變化。這就是中國的「墨彩繪畫」傳統。

（二）「墨彩畫」正名

清末民初，中國畫面對西洋「古典寫實派」、「前期印象派」、「後期印象派」、「野獸派」、「表現派」及「現代派」、「抽象派」，排山倒海的衝擊，措手不及，毫無招架之力，只好自命「國畫」或「新國畫」的傳人來自保。其中以吸收融合了西洋水

1 俞劍華《中國畫論類編》（台北：華正書局影印，一九七五），頁二九。

彩畫與日本朦朧體的「嶺南畫派」，最為突出。

不過，自從一九四九年國共內戰，大陸、台灣分裂以後，「文化中國」的發展方向，一分為二：台灣海島方面以「海洋導向」為主，大陸中原方面，則以「大陸導向」為主。一九五〇年代在台灣興起的新派畫家認為「新國畫」或「嶺南畫派」，只能面對「古典寫實派」、「前期印象派」的攻勢，無法面對「現代派」、「抽象派」……等的挑戰，主張中國畫應該擺脫「寫實」、「寫意」的框架，純用「水墨」揮灑，走現代派或抽象派的路子。於是許多年輕藝術家，如「五月畫會」與「東方畫會」的成員，在比較片面的思考下，從媒材技巧出發，提倡使用「水墨畫」一詞，取代「國畫」或「新國畫」，在形式與內容上，武斷的切割了「水墨」與唐末五代興起的「水墨傳統」的歷史聯繫，也與北宋後期發展出來的「墨彩畫」，失去了連結。台灣現代派畫家在一九六〇年代，率先大量啟用「水墨畫」一詞，成為勇於突破的革新象徵，並於一九八〇年代中期，將之傳到大陸，一直沿用至今。

「水墨畫」在使用了四十年後，至今在內容與形式的質與量上，均發生了巨變，已不再適用，亟需更名。原因之一是，以「水墨畫」概括多彩多姿的中國當代繪畫，稍嫌以偏概全，涵蓋性較弱；其二是最近二十年來的「現代水墨畫」，無論是「抽象」或

「新具象」，或是「後現代綜合表現」，早已不再侷限於單純墨色的使用，色彩也成了要素之一，有些作品乾脆直接全以色彩完成，可見大家對「墨」的定義及其所產生的美學內容，在認識上已有了根本的改變，需要深入追本溯源，以宏觀的視角，全面重新定義。

以世界人類文化史觀之，在六世紀之後，全球繪畫發展，產生兩大系統：一是埃及希臘羅馬以降的「油彩繪畫」系統，一是以中國及亞洲國家所使用的「墨彩繪畫」系統。西方的「油彩」系統，偏重結構分析再現，要到十六世紀文藝復興時期，方告成熟，而附屬在「油彩」系統的「水彩」系統，則要到十九世紀才獨立成科。中國「墨彩」系統，偏重於抒情直觀表現，約在九世紀時，就已經完全成熟，並分別在十三世紀、十七世紀有兩次飛躍性的發展。

我們的世界是彩色的，照理說，畫家繪畫世界萬事萬物，也應以彩色為主。在唐朝詩畫家王維之前，中國繪畫全以彩色為主。到了王維，繪畫對他來說，不只是傳達客觀的「外物之神」而已，更要傳達個人主觀「獨特的精神哲思」與「簡靜的佛法禪理」。為求以禪理哲思入畫，王維要拋棄世俗「令人目盲」的五彩，回歸墨色單純的豐富，也就是張彥遠所謂的「運墨而五色具」；因此他開始以「水墨雪景」為藝術焦點；一方

面，讓習於彩色世界的觀者，較易接受他的單色水墨畫；一方面，他內心所想表達的簡

靜禪思，也可通過單純的黑白山水，得到適切的演繹。他大膽的在畫論中指出並強調：

畫道之中，應以「水墨為上」。

王維之後，「水墨畫」發展了近兩百年，在製墨、製紙及用墨、發墨上，在「即興

直觀」的水暈墨張技巧上，已臻至成熟，無所不能，形成了一個新的傳統。畫家可以不

用色彩，就能深刻表現「四季彩色山水」之神韻。到了五代、北宋，所有的大畫家如荊

浩、關仝、李成、范寬、董源、巨然、許道寧……等，都是以水墨為主。中國繪畫至

此，「水墨畫」可謂大獲全勝，成為藝壇主流。

可是，色彩到底是人類經驗主要部分，不可或缺，所以在十一世紀中後期，宋徽宗

開始大力重新提倡彩色入畫，發展了一百多年，到了元代趙孟頫，將墨與彩融合無間，

重新開展出一種淳雅的境界，一種「色不掩墨，墨不搶色，色墨相輔相成」境界。

此時彩色的使用與畫法，也就是「彩法」，深刻的吸取了用墨、用水、用紙的「即

興直觀」經驗，中國畫至此，「彩法」已經完全與「墨法」合而為一。「彩法」與「墨

法」融合後，通過趙孟頫「古意說」的鍛鍊，在明朝董其昌手中，完成了朝「筆墨論」

轉化的進程。最後，即使純以彩色繪製的作品，也仍然遵循了「直觀式」用墨、用水、

用筆之法，塑造出東方畫系「即興直觀」的獨特審美趣味與「禪學哲思」的啟發手法，成了唯一可與西方以「分析性」為主的「油彩」、「水彩」畫系抗衡的「墨彩」畫系。

我願在此，不單為「墨彩畫」正名，同時也為中國畫系在東西繪畫大觀園中正名，讓「墨彩畫」與「油彩畫」在世界藝術史上，並列並存，相互輝映，照耀古今。

（三）從外在到內在

提起中國墨彩畫，大家不約而同要從晉代顧愷之（348-406）說起，認為是中國墨彩畫的鼻祖。然而我們細考畫史，便會發現，顧氏在當時藝評家眼中的地位，並不甚高。

南齊（479-502）謝赫在他的《古畫品錄》中，對顧愷之有如下的批評，認為他「除體精微，筆無妄下，但跡不逮意，聲過於實。」（《類編》頁三六○）並將他列在第三品姚曇度之下，毛惠遠之上。歷來批評家對這種說法皆不同意，紛紛為文反駁。然，如我們細察當時以人物為主的畫風，便可發現顧氏的畫法，是以表達人物「內在神韻」為主，與謝赫那種重視「外在形式」的風格，大不相同，難怪無法得到一般畫家的認同。

比謝赫晚半個世紀的姚最（約502-587）在他的《續畫品》中評謝赫的畫說：「點

刷研精，意在切似。目想毫髮，皆無遺失。麗服靚粧，隨時變改，直眉曲鬢，與世新。……至於氣韻精靈，未窮生動之致，筆路纖弱，不副壯雅之懷。」（《類編》頁三七〇）我們知道，姚最是陳人，距離東晉顧愷之時代，已有一百多年，他品畫論人的態度，當受東晉人物品藻之風影響，重「風神」而輕「外表」。這與謝赫的審美觀相左。他認為謝赫的畫，重在「切似」，彩色鮮艷，「與世事新」，追求流行，「不副壯雅之懷」。於是便特別在《續畫品》的序文中，為顧愷之辯護說：「長康之美，擅高往策，矯然獨步，終始無雙，有若神明，非庸識之所能效；如負日月，豈末學之所能窺？」（《類編》頁三六八）認為謝赫乃末學庸識之輩，不足以論長康之優劣。

此後，七世紀末的李嗣真所寫的《續畫品錄》（六九〇年左右）也說：「顧生思佇造化，得妙物於神會，足使陸生失步，荀侯絕倒，以顧之才流，豈合甄於品彙，列於下品，大所未安，今顧、陸同居上品。」八世紀初張懷瓘的《畫斷》更進一步說：「書則顧陸比之鍾張，僧繇比之逸少，俱為古今獨絕，豈可以品第拘，謝氏點顧，未為定鑒。」（《類編》頁四〇二）到了九世紀時，張彥遠撰《歷代名畫記》，顧愷之的畫已成神品，「自古論畫者，以顧生之跡，天然絕倫，評者不敢一二。」（《類編》頁三三

由上面這段歷史，可見中國繪畫的美學典範，從晉至唐，已由對外在顏色形式的追求，轉至內在精神氣質的捕捉。許多畫論家不斷的提醒畫家要注意這一點。可是理論與實際，往往無法配合。唐朝的畫家因為時代風氣及商業宗教的要求，仍然多半在外形彩色上下工夫。以致張彥遠憤然慨嘆道：「上古之畫，跡簡意澹而雅正，顧、陸之流是也；中古之畫，細密精緻而臻麗，展、鄭之流是也；近代之畫，煥爛而求備；今人之畫，錯亂而無旨；眾工之跡是也。」（《類編》頁三二一）

像張彥遠這樣的藝評家，在藝術上的追求是內在重於外在，神情重於形體。如此高超的理想，要體現在實際的繪畫中，必須要有相當精微的技巧與十分深刻的理念，方能充分傳達畫家的奧妙情思。從張彥遠的觀點來看，煥爛的顏色，只能導致老子所說的「五色令人目盲」的結果，而不能真正表現對象物的內在精神。於是他便在畫論中，提出新的美學評論標準，認為「陰陽陶蒸，萬象錯布。玄化之言，神工獨運。草木敷榮，不待丹碌之采；雲雪飄颺，不待鉛粉而白。山不待空青而翠，鳳不待五色而綷。是故運墨而五色具，謂之得意。意在五色，則物象乖矣。」因此，他對以運墨為主的畫家，特別推崇。而墨的力量，要靠筆法線條來顯現，因此，「筆法」便成了新美學重要標準。他在《歷代名畫記》中，特別立一專章，講〈顏、陸、張、吳用筆〉，尤其是對吳道子

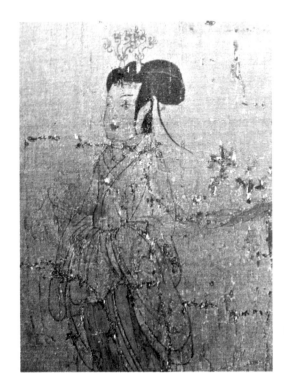

▲顧愷之〈女史箴圖卷〉「跡
　簡意澹而雅正」（羅青攝於
　大英博物館庫房）。

▲顧愷之〈女史箴圖卷〉（局部：中段）。

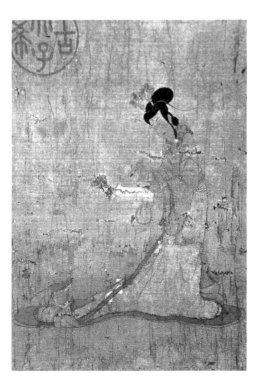

▲顧愷之〈女史箴圖卷〉「春蠶吐絲描」（羅青攝於大英博物館庫房）。

的運筆，推崇備至，認為是唐朝第一，古今獨步。

張彥遠寫道：「國朝吳道玄，古今獨步，前不見顏、陸，後無來者，授筆法於張旭，此又知書畫用筆同矣。張既號『書顛』，吳宜為『畫聖』，神假天造，英靈不窮。彎弧挺刃，植柱構梁，不假界筆直尺。虯鬚雲鬢，數尺飛動，毛根出肉，力健有餘。當有口訣，人莫得知。」中國書畫同源、書畫相發的理論，在此有了初步的建立。

因為看重「筆法」，則連帶的對「墨法」非常重視，所謂「運墨而五色具」，就是這種觀點下的產物。五色大約是指「濃、淡、乾、濕、燥」，或「濃、淡、乾、濕、空白」等五種變化。自然界物象顏色變化多端，早晚不同，四季不同，而從其本質觀之，則不外乎近者濃，遠者淡，硬者乾，軟者濕，……等等的「物象性質差異」。畫家只要把握物象之本質，便可掌握其內在神韻，無需求助於燦爛的彩色。在唐朝，已開始有畫家重視墨的變化及用法，最有名的就是王維，其次則是張璪。然我們考察典籍，便會發現，王維在唐朝的繪畫地位，並不很高，與顧愷之的遭遇十分類似。

朱景玄在《唐朝名畫錄》（七三六年左右）中，把吳道子列為「神品」，把王維與其他畫家列為「妙品」中的上品。而張彥遠則直截了當在《歷代名畫記》卷第十，「王

維傳記」中批評他說：「工畫山水，體涉今古……原野簇成，遠樹過於樸拙。復務細巧，翻更失真。」在卷一論「畫山水樹石」時，他對吳道子推崇備至，認為他「天付勁毫……由是山水」始變，但說到王維，只淡淡的一筆帶過，說他的山水畫有「重深」之緻而已。

到了唐末五代，劉昫（897-946）編寫《唐書》，在王維傳中說他「書畫特臻其妙。」這幾句話，對王維的畫仍無太高評價，只提出了一點正面看法，那就是王維在「筆蹤」與「措思」方面，非常傑出；但在筆蹤措思，參於造化。而創意經圖，即有所缺」。這幾句話，對王維的畫仍無太高評構圖方面，可能因為「創意」太過個人化，從一般人的觀點看來，是有「缺失」的。這方面的缺失，我們從沈括《夢溪筆談》中所記，可以找到端倪，他引用張彥遠的話批評王維：「彥遠評畫，言王維畫物，多不問四時，如畫花，往往以桃杏、芙蓉、蓮花，同畫一景。」可見張彥遠評畫的重要標準之一，還是離不開對自然外在的形象做忠實的「摹擬再現」，以達到傳對象物之「內在精神」的目的。

▲吳道子〈送子天王圖卷〉「虬鬚雲鬢，數尺飛動，毛根出肉，力健有餘。」

（四）從寫境到造境

由上面的例子，我們可以看出，王維已開始進一步，把寫詩的「平行對比法」（「興」法）及「時空交錯法」，運用到畫中。而唐朝一般的畫論家，還堅持一種類似「三一律」的規則，那就是時間、地點、對象物必須統一合理，互為結構關係。

因此，我們可以瞭解張彥遠雖重對象物「內在精神」的捕捉，但在技巧上，還是主張用「摹擬再現」外在形象的「寫境」方式入手。他不主張採用彩色的理由，是認為墨色變化足以代替「五」色，足以表達對象物的「特質」，也就是「得」對象物之「神」或「意」。但對畫家把繪畫物象當成繪畫記號，以「造境」方式綜合處理，以表達「自我精

「神」的主張，還是有所保留。王維造境式的「四時花卉」及「雪中芭蕉」，主旨在表現畫家自我的「內在精神」，在張氏的論理下，便顯得不合理了。不過，這種在唐朝五代看起來是缺點的「造境」，到了宋朝居然成了優點。這是因為探討詩畫之間如何相互發明，已成了北宋最流行最重要的繪畫理論，顯示出美學思想，在五代至北宋，有了新的轉變。

我們看五代荊浩所寫的《筆法記》（約九二〇年左右），對王維便有了不錯的評語。他說：「王右丞筆墨宛麗，氣韻高清，巧象寫成，亦動真思。」又說：「吳道子畫山水，有筆而無墨，項容有墨而無筆。吾當采二子之所長，成一家之體。」（見郭若虛《圖畫見聞志》，約成於北宋一〇七四年）荊浩所說的「真思」，就是指畫家自我「真誠的感受」。從這兩段話中，我們很明顯的可以看出，有筆有墨的王維，地位在往上升，墨色變化較少的吳道子，地位則往下降。

依張彥遠的說法，神品之下為妙品，所謂「失於神」的畫，才稱為「妙」。劉昫說王維的畫「特臻其妙」，可能是據張彥遠的標準而言。可是與劉氏同時代的荊浩（855-915），便提出了相反的看法，認為王維有「筆」、有「墨」、有「氣」、有「韻」，以巧妙的形象，表達「真」正的情「思」。不過，荊浩所看重的，還是在筆墨本身的發

揮。他說：「隨類賦彩，自古有能，如水墨暈章，與我唐代盛，筆墨積微，真思卓然，不貴五彩，曠古絕今，未之有也。」張璪主張「外師造化，中得心源」，希望在外與內之間，找到平衡點，他的方法是透過水與墨的各種變化，來表達並暗示複雜的「內心活動」，這一點與荊浩的理想是相當一致的，因此也就受到無比的推崇。

從「繪畫語言學」或「繪畫記號學」的觀點來看，張璪主張繪畫語言的結構，有百分之五十是源於「造化」，另百分之五十則得自「心源」，合起來也就是荊浩所說的「真思」。「心源」或「思」是畫家個人對自然的感受及詮釋，「造化」或「真」是自然本身客觀的存在，能將兩者相互平衡，合而為一，必成絕藝。無怪乎此論一出，遂成為中國繪畫史千古傳誦的最高準則之一了。

由此可見，到了五代，美學典範進一步轉變，在筆墨上，講究「水墨暈章」，在氣韻上，講求「真思」卓然。吳道子、李思訓的聲望大跌，王維、張璪成了古今畫聖。這其中的原因，除了詩的思考模式介入畫的思考模式之外，還有筆墨工具的原因。莊申認為「以墨的製造史而論，唐以前與唐以後是一個大分野。……唐代以後，製墨名家輩出。佳墨的製成，當然不能不說是對於促成水墨畫之興趣的一個間接的推動力。」例如

奚鼐、奚鼎、奚超等製墨名家定居安徽歙縣，使當地成了中國製墨的重鎮，影響不可謂不大。[2]

「墨彩」的興起與「詩意」思考模式的萌芽，使中國繪畫在宋朝走入了一個新的境界。而宋人對歷代畫家的看法與排名次序，也有了革命性改變。例如郭若虛在《圖畫見聞志》中就說，「王維、李思訓、荊浩之倫……」，很明顯的把王維放在第一。到了宋徽宗宣和三年（一一二一年），韓拙寫《山水純全集》的時候，王維的地位，便攀上了中國畫史的最高峯：「唐右丞王維文章冠世，畫絕古今。」而文人畫的理論，也在此時，正式奠定了基礎。

宋徽宗適時提出恢復彩色，尤其是讓青綠重彩，再度回到畫面，促成了王希孟〈千里江山圖卷〉的青綠山水之作，便是例證。不過此時，色彩的運用，已經充分吸收了用墨的經驗，務必讓墨筆與彩筆，相輔相成，相得益彰，開啟了「墨彩畫」的新時代。

由以上的討論，我們可以知道中國墨彩畫是由外在形式的描寫刻劃，一步步移向暗示性豐富的內在表達。由絢爛的彩色，走向變化精微、暗示性強烈的墨色表現，再轉入

2 莊申《中國畫史研究》續集（台北：正中書局，一九七二），頁四九四—四九五。

▲王維〈江山雪霽圖卷〉（局部）。

墨筆彩筆合而為一的境界；由單純筆墨「勾勒線條」，然後敷色，走向複雜的「皴法線條」與「渲染塊面」的色墨融合；由濃而乾的「單層次墨色」，走向與水溶合而有變化的「多層次墨色」；由發墨性弱的絹，走向發墨性強的紙；由紀錄外在事實的「寫境」思考模式，轉向為對象物「傳神」的藝術目標，再轉入暗示藝術家自我內在精神的「造境」思考模式。荊浩說王維的畫「亦動真思」，「真思」二字，也可看做是畫家自我獨特

墨彩之美　34

▲王希孟〈千里江山圖卷〉（局部）。

創造性的思想或「想象力」，是藝術家表現個人獨特的內在體會，而非自然死板的「再現」。南宋以後，中國水墨的思考方法學，便自然而然發展出以「詩文創作法」來造意造境的傳統。

墨彩畫的理論與實踐，由唐朝萌芽，在宋朝開花，至元朝結果。元朝畫家在工具上，把水墨色彩混合推向紙張；在技巧上，大量融合並開發中國書法的線條；在造境上更是積極採用詩意構思法，並直接利用在畫上題詩的手段來表達自

己的情思。凡此種種，為十七世紀中國繪畫第二次高峯的來臨，打下了穩固的基礎。

（五）從五彩到墨彩

中國繪畫在唐末五代，轉向多層次單色水墨，自有其深遠的歷史背景。中國人思考模式的發展歷程，在《易經》中反映得最清楚。古人認為宇宙間萬事萬物，都在變動當中，人們居於其間，應把握其本質，不為表象所惑。我們從《易經》哲學思考的基本模式中，也可以看出中國人的言語運用模式。要知道，「語言」與「思考」，二者息息相關，相輔相成，我們在討論「繪畫語言」的發展時，如果能對文字語言及其背後的思考模式加以檢討，必當有新發現。而《易經》一書在這方面的看法，深具啟發。

以時間而言，中國語文中沒有「過去、現在、未來」等硬性分割的「時式」（tense）及「時態」（aspect），一切以表達本質為主。例如說「我昨天去看山水」這句話，句中的「去」為原形動詞，或純動詞；而用「昨天」一詞把「去」的時間本質，直接表現了出來。中國人對空間的看法，也是希望表達一種變動的，「遊」的空間觀念，故不用定點透視，所謂「山形步步移」，充滿了「遊」的精神。3

在彩色方面，中國人也向來不依肉眼所見的外在彩色來繪畫。因為外在彩色，受時間光線影響，不斷變化，根本無從畫起。畫家只有捉住物象本質的陰陽向背，方能傳物之神。

例如戰國時代鄒衍（305-240B.C.）的陰陽五行學說，把宇宙分成五種基本單元，然後配合各種相關因素，組成一套思想體系：

五行	水	火	金	木	土
作用	水克火	火克金	金克木	木克土	土克水
顏色	黑	朱	白	青	黃
方位	北	南	西	東	中
季節	冬	夏	秋	春	／
象徵	玄武	鳳凰	虎	龍	中（琮）

3 郭熙《林泉高致‧山水訓》（台北：國立故宮博物院出版，一九七九），頁九。

可見中國人認為彩色是與對象物的本質有關，也與時間、空間有關。當畫家在繪畫設色時，不應依肉眼所見去描繪，而應依對象本質，及其所配合的時間、空間，來尋找正確顏色。因此，隋唐以來的畫家在設色時，基本上便有一種共識，那就是不一定要按肉眼所見的顏色來做彩繪。當然這種畫法，與宗教也有密切關係。因為顏色在宗教中，負有多重複雜的象徵任務，不能也不必依肉眼所見的經驗來敷色。

從五行式彩色觀，轉到水墨陰陽式的色彩觀，這不但是大勢所趨，不但有其社會宗教及心理基礎，同時也有其在語言及美學發展脈絡，這不但是大勢所趨，而且是非常自然的美學「典範」（paradigm）轉移。五行學說的重心，就在陰陽的互動變化。上面所提到的中國水墨之濃、淡、乾、濕以及畫紙的空白，便是張彥遠所說的「五采」；他「運墨而五色具」的理論，便是從「陰陽陶蒸，萬象錯布」的陰陽五行觀念中，轉化而來的。

所謂近者濃，遠者淡，堅者乾，潤者濕，萬象本質，盡在其中。有如中文的四聲加輕聲，決定了「字詞」的本質意義。四聲不準，意義便出錯，無法溝通。於是畫家繪畫，也以墨色變化為主，以淡彩配合為輔。外在的色彩，遲早要變化消失，只有本質特色，方也能永存不朽。因此，水墨畫家在設色時，便要注意「色不礙墨」的規矩，如設色過濃，淹蔽墨線的流動與光彩，便是「有筆無墨」或「大虧墨彩」了。

「有筆無墨」是荊浩在《筆法記》中批評吳道子的，意思是說，道子筆法雖然飛動奪目，但墨色毫無變化；而「大虧墨彩」，則是批評李思訓的，說李畫彩色過重，掩蓋了墨的光彩。可見時間推移，不同時代的畫家及畫論家，必定會在深刻反映時代思潮時，提出不同的美學標準與典範，希望形成新的繪畫共識。經過一段時間推廣，大家便開始用新的典範，去重估以前公認的大家及作品，並以「承先啟後」的透視，對這些大師做價值重估，使新的藝術生命，在銜接傳統後，獲得勇猛發展的新精神與新空間。

（六）結語

墨彩畫的歷史，在理論與實踐上，其發展與脈絡，大略如此。

當今中國畫家，要在墨彩畫上創建新猷，必須瞭解墨彩傳統，掌握其本質與精神，然後與當代客觀世界重新結合，使新的內在精神，通過新的水墨形式，表現出來。

要達上述目的，面對自然「寫生」，並與古代大師「對話」，仍是最有效的方便法門。張璪「外師造化，中得心源」的理論，仍有更新的可能。所謂寫生、「師造化」，絕非僅止於西式「速描」，也不是死板的用筆墨描畫肉眼所見；而是綜合「心靈眼、科

技眼」觀看體會新生事物，重新界定「筆、墨、彩、水」的關係，然後從中產生新的墨彩繪畫語言或記號系統，清新有力的深刻反映、表達、探討我們的時代。

漫談中國藝術的特色

（一）神形合一看山水

中國畫，自北宋以後，多半以山水畫為主。千年以來，畫家不斷變化發展，代有創新，反映出一種中國獨特的美學思想：那就是繪畫之道，在藉「山水」全「神」得「意」，然後進一步，得「意」忘「形」。

全神之法，首在得意，得意之道，先要忘形，萬萬不可被外形所拘束，死板刻劃，弄得氣亡意喪，神靈全無。自然山水，乃是天地之間「有常形定形」中，最「無常形定形」的；其長短寬窄，高低闊狹，隨意變化，隨形更改，永無休止，絕不重複。畫家畫

山水，可以寫意，也可寫實，可以圖案，更可抽象，十分自由，無拘無束，難怪歷來有這麼多畫家鍾情努力於山水創作。

我們可以批評畫家把人臉的鼻子畫得太大，把駿馬的脖子畫得太短，可是我們永遠不會在形象及比例上，批評一個畫家把一棵楊柳畫得太胖，一座山畫得太矮。因此，畫家在畫山水石樹時，便擁有最大的自由，可以把心中想表達的各種情意，投射到山水石樹之中，或變形，或表現，或刻劃，或潑灑，盡興發揮。看畫的人，也可在畫家的筆墨之中，隨機詮釋，任意徜徉。

畫家在通過形象表達胸中之意時，往往不能把形象（山水）畫得太像。因為太像則淪為機械的翻版，容易把內容限制死了，失去了想像的空間；太不像，則又變得過份抽象難解，容易失去了畫家的本意。因此，畫家便常在「似與不似之間」，隔與不隔之際，求得表現之道，反映出儒家的中庸精神。

畫家通過山水的外在之「象」，表達了胸中之「意」，「意」活之後，外在之象也跟著活了起來；整幅畫就成了山水「外象」與畫家「精神」的融合。這一點，與宋朝詩家所說的「情景交融」，相映相通。也就是說，外在之景與內在之情，達到了相互融合的境界。

看畫的人，從畫家的筆跡中，瞭解了畫中山水的獨特表現，再從「山水」與「筆墨」之間的關係，從「畫的山水」與「真實山水」之間的聯繫，體會到畫家內心之「意」。如果能與「畫家」心意相通，那「觀畫人」與「畫」，便也達到神形合一的境界。因此，「山水畫」成了中國藝術中，最能反映時代精神的溫度計。

（二）筆墨輕重論位置

於下：

長夏酷熱，午後無事，翻閱舊雜誌以消暑，偶得豐子愷論畫一則，頗有趣味，抄錄

在經營畫面位置的時候，我常常感到繪畫中物體的重量，另有標準，與實際的世間所謂輕重迥異。

在一切物體中，動物最重。動物中人最重，犬馬等次之。故畫的一端有高山叢林或大廈，他端描一個行人，即可保住畫面的均衡。

次重的是人造物。人造物能移動的最重，如車船等是。固定的次之，如房屋橋

樑等是。故在山野的風景畫中，房屋車船等常居畫面的主位。

最輕的是天然物。天然物中樹木最重，山水次之，雲煙又次之。故樹木與山可為畫中的主體，而以水及雲煙為主體的畫極少。雲煙山水樹木等份量最輕，故位在畫的邊上不成問題。家屋舟車就不宜太近畫邊，人物倘描在畫的邊上了，這一邊份量很重，全畫面就失却均衡了。

（廿三年八月十六日）

此文發表於民國二十三年十月二十日《人間世》小品文半月刊第十四期，總題為〈勞者自歌〉（頁十九—二十），全篇共有六則，其中有三則論畫。第一則講日本畫家圓山應舉畫豬，第二則講日本畫家三熊思孝為閑田子「近世畸人傳」所作的插畫，並細談三熊畫「孝女栗子圖」的妙處。第三則便是上面抄錄有關經營位置的討論。

無論以寫實或抽象的觀點來看，畫面的均衡，都是畫家作畫的基本考慮之一。豐氏所言山川人物輕重的道理，大體上不錯。可是他只考慮到對象本身，而沒有計算到畫家的筆、墨。事實上，墨色的濃淡乾濕，亦能決定物體的重量，濃濕者顯得重，乾淡者顯得輕。此外，運筆的方法亦能決定物體的重量。例如在豐氏理論中，最輕的水與雲，到

墨彩之美　44

了金石派畫家如齊白石、吳昌碩的手裡，篆隸的線條一出，無論濃淡乾濕，都會顯得穩重非常。畫家如出筆纖弱無力，那即使是最重的東西，也要顯得輕軟虛浮了。

白石老人常用水紋、大石及黑山佈局，山石、黑山常在上，水常在下，簡簡單單的幾根線條，面對一大團墨山石塊，一點也不讓人感覺頭重腳輕。他不需要在水紋中加水草或木樁，隱約補幾筆白帆，而畫面自然穩當安適，均衡非常，毫無頭重腳輕之病。

自從西方的抽象表現主義興起後，豐氏這種以「形」論「重」的說法，便日益顯得無關緊要了。構圖平衡之道，端看落筆的「位置」及用色的「濃淡」。至於大小，已不再有舉足輕重的問題了。一個小黑點可以平衡一大片淡墨，一大片濃墨有時也可以受制於一小片淡墨。其中運用之妙，還要看畫家在構思時所費的心機，以及落筆時所選的位置。

當然，豐氏之論，也不是完全沒有價值。他的理論對初學者，還是很有幫助。如果畫家看了他的理論，偏偏反其道而行，那說不定還會發現許多新鮮的構圖方式。畢竟，畫畫不是作數學練習題，所有的公式，都應該活用才行。若一成不變的照自己的理論去畫，那常常會為自己的理論所囿，而得不償失。

▲齊白石〈蒼海煙帆〉冊頁。

（三）中國人的彩色感覺

有一次，我在紐約大都會美術館參觀，走出掛滿油畫的房間，轉至二樓。

一進門，便有一種特殊的「寧靜」，滲入心中，一種熟悉的彩色感覺，清涼無比的包圍了我，使我心神為之一寬。

定睛一看，才知道自己走入了一個擺滿中國陶瓷的展場，那些花青、石綠、朱紅，第一次使我真實的感受到，什麼是

中國人的彩色感覺。書本上無法說清的理論，却在無意間得到了實際的印證，好不快哉！

是的，中國彩色常常是熱鬧的，但又常常在熱鬧中，透露出一股沉著的寧靜。即使是民間的彩色也不例外。

前些日子，在朱自清的《中國歌謠》（民國四十七年，台北世界書局重印）一書中，看到一首廣東兒歌，其詞如下…

芽菜煮蝦公。

芽菜白，蝦公紅，

紅白相間在盤中；

還有幾條韭菜綠葱葱。

那紅，當然是沉靜的朱紅；那白，當然是有紅相配的白；那綠，當然是穩重的墨綠，破入紅白之中，醒目傳神。這種彩色的調配，使我想起了趙之謙、齊白石的畫。

趙撝叔善用紅（胭脂）、綠（青與黃的間色）等彩度很強的重色，與墨的黑及紙的白，相對比。四者相剋又相合，濃艷而沉著，明朗又痛快；真是奔放中有含蓄，熱鬧中有寧靜，十分耐看。

齊白石亦擅此道。他畫菊花，紅白相間，配以墨綠的葉子，倍見精神。此外，他畫春桃、荷花……等，亦是如此運用；但見紅、綠、墨三色相互搭配，或濃或淡或枯的筆

法，或緩或疾，讓人百看不厭，回味無窮，自然親切，真是民間本色；可謂動中藏靜，枯中吐潤，爽朗含蓄，兼而有之。

浙江紹興兒歌〈六隻活的綠蛤蚆〉中的彩色運用，還是以紅配綠，並且更進一步，把兩種彩色戲劇化了，其詞如下（見朱介凡《中國兒歌》，民國六十六年，純文學出版社）：

六隻紅花碗裡，
合個六隻活的綠蛤蚆。

「蛤蚆」是紹興土話，一種田蛙的俗稱；唱完了這短短的兩句兒歌，眼前但見一陣紅靜綠跳，真個是鮮活生猛，醒人雙目。

中國人最喜歡紅綠相配，形容男女要說「紅男綠女」，形容春日花事則云：「萬綠叢中一點紅」。宋陳善《捫蝨新語》論畫曰：「唐人詩有『嫩綠枝頭紅一點，動人春色不須多』之句。聞舊時嘗以此試畫工，眾工競求花卉上妝點春色，皆不中選。惟一人於危亭縹緲，綠楊隱映之處，畫一美婦人，憑欄而立，眾工遂服。」可見不只是民間，

▲趙之謙〈鐵網珊瑚（局部）〉（花卉四屏之一）。

新花紅滿眼，今朝美酒綠留人。」（〈范真傳待御累有寄因奉酬十首〉）；悽涼的有周邦彥的「煙中列岫青無數，雁背夕陽紅欲暮」（〈玉樓春〉）；詭異如張問陶的「虛燈燄綠人如佛，長劍光紅世有兵」（〈冬月八日夜雪獨坐〉）；親切的有白樂天的「賴有杯中綠，能為面上紅」（〈燒藥不成命酒獨醉〉）。在詩人筆下，紅與綠竟能表現出這麼多相異的人生情景，真是極盡變化之能事。

類似上述所舉的例子，在中國古典詩詞中，俯拾即是，像「綠螘新醅酒，紅泥小火爐」（白居易）、「應是綠肥紅瘦」（李清照）都是大家熟悉的。讀者如有興趣，只要

連知識份子、貴族皇家，對紅綠兩色相配，亦有偏愛。而詩人在作詩時，更是常用各種不同的紅綠相配。明亮的有李端的「青山白水映紅楓」（〈送濮陽錄事赴忠州詩〉）；暗淡的有溫庭筠的「紅深綠暗徑相交」；歡樂的有鮑溶的「昨日

向全唐詩或全宋詩中去找，保證應接不暇，收穫豐碩。在第一屆國際漢學會議中，黃永武發表〈古典詩的色彩設計〉一文，對古詩中各種彩色的調配，有頗為詳細的討論，值得一讀。

綠與紅，本是互補色，明度相當，配在一起，必然醒目。《佩文齋書畫譜》中的〈畫說〉（傳荊浩作）有言曰：「紅間黃，秋葉墮；紅間綠，花簇簇」，可見紅綠並舉，本是以熱鬧繁華為歸依。但是中國文化向來主張中庸之道，以含蓄為美。常要在明度高的顏色中加一點墨色，使之沉靜而產生各種不同的變化與深度。上面所引的詩句，便是最好的證明。由是可知，紅綠二色常在詩畫中，以不同的明度出現，不是沒有原因的。我之所以能在紅綠當中，得到「寧靜」感覺，多半是因為那紅與綠中，混入了些許墨色，已變成了暗紅與暗綠的緣故。

中國詩畫中，彩色的搭配方式很多，傳達出來的感覺也很豐富。上面所舉的紅綠二色，只不過是其中一端。希望有心此道的人，能繼續努力研究，為我們整理出一套完整的體系來。

（四）結論

以上三則短論：一論中國畫的「意」與「象」，重點在其內容精神；二論中國畫的筆墨構圖，重點在形式技巧；三論中國的彩色運用，重點在氣氛的經營。凡此三點，都與中國藝術的特色有密切關係，值得我們進一步探討。

論文人墨彩畫

中國繪畫原來是以「繪事後素」的「彩墨畫」為主，到了公元八世紀，唐朝詩畫家王維，開始提倡「水墨畫」，成為中國繪畫的一個支流，經過二百年的磨練，到了九、十世紀五代北宋時，發展成為主流，又在十一世紀北宋末期，重新與彩色結合，成為「墨彩畫」，再從十二世紀開始，與詩詞、文章、書法相結合，經過元、明、清等三朝畫家、文人的努力，波瀾為之一闊，匯流成湖成海，使「墨彩畫」成為中國繪畫史上最輝煌燦爛的一頁。

中國墨彩畫傳統與文人畫是密不可分的。而文人畫的傳統，則又與中國文字、文學、哲學、宗教等發展，有千絲萬縷的關係。王維作畫，與當時的一般畫史不同，他常把寫詩之法，融入畫中，以表意抒情為主，重視自我體會特殊意境之烘托與塑造。例

▲盛唐王維〈伏生授經圖〉。

如，他把四時不同的花卉畫於一圖之中，就遭到嚴謹藝術史家的非議；為了表現漢初大儒伏生自由自在的風神，把靠記憶傳授失傳古籍的經師，畫成瀟灑盤腿而坐的名士，而非正經「跪坐」的腐儒，又遭到不通史實的批評。然「得意忘形」與「遷想妙得」，卻正是文人畫的重要主旨。

在中國文字的構造裡，「象形、會意」佔了極重要的地位。因此，文人在用毛筆練習書法時，繪畫因素，經常會出現在筆端紙上；寫字時，筆劃的轉折，只要稍加改變，就能化為繪畫的線條。因此，文人在習字寫作時，極易有繪畫的衝動及機緣。況且，文人所用的書寫工具如紙筆等，都與畫家所用的相通；因此由「文」入「畫」的路徑，經常是暢通無阻的。這樣一來，文人畫家的繪畫，不但可以是「畫」出來，也可以是「寫」出來，文字與繪畫的製作，在此合而為一。

文人作畫，受了詩詞傳統的影響，喜

歡講求寄託，尋找象徵，把文學的特質及作法，注入繪畫之中。詩家求「言外之意」、「弦外之音」，於是作畫時，也開始追求畫外之意、筆外之調。文學中的象徵如松竹之屬、芳草之流，慢慢都成了畫家、文人所繪寫的對象。至於在畫上題詩，述說畫外之意，或在詩中繪畫，創造特殊意境，更是隨時可見，成為中國詩畫的一大特色。

中國文人思想中，一直有兩股相輔相成的主流：一是儒家入世思想；二是老莊出世思想。文人畫家在畫中刻意假托、含蓄寫意，其基本的態度是儒家的，其最終目的是希望能在國家社會上一展抱負，以宏大志；然而，一旦仕途多艱，官場失意，則退求遁隱，潛心老莊，追求自然養生之妙道，縱情藝術文學之抒發。老莊思想，重內在追求，少外形束縛；「得魚忘筌」、「得意忘言」、「信言不美，美言不信」等等，都是老莊思想的重要素質。因此，文人畫家在作畫時，便常主張捨外形而求精神，棄精工而求寫意。蘇東坡論畫詩云：「論畫以形似，見與兒童鄰；賦詩必此詩，定知非詩人」，這正是老莊思想的發揚。於是逸筆草草、古拙簡樸之類的藝術境界，皆成為後來文人畫家追求的目標之一，為中國繪畫打開了許多面新的窗子，同時也造成了許多因襲、僵化、草率的流弊。

文人畫家雖以追求「神」、「意」為主要目標，然對外形的把握，仍有相當分寸，

並未走入純粹抽象的道路。文人畫家主張畫當在「似與不似之間」，以期達到神足意飽的境界，充滿了「中庸精神」；這一點，還是受到儒家思想的影響。除了儒家老莊之外，唐宋以來所發展的禪宗，在文人畫的創作上，亦佔重要地位。佛教東來，與儒家「興」、「遊」觀念結合，一變而為禪宗，講求直觀頓悟，在許多地方與儒家的「比、興」美學及老莊的「心齋、坐忘」十分接近，很容易為中國文人學者接受。

禪宗公案與儒家的「興」，在啟人頓悟上，有異曲同工之妙。禪家與莊子都認為「道在屎溺」，德山鑑罵達摩是「老臊胡」、雲門偓要一棒將佛打殺「與狗子吃」等，都是要打破「僵化形式」例子。這顯示了，老莊與禪家所謂的道，如果執意從外觀的美醜貴賤去求，則往往不得其門而入，要順命順性求之，方能自然得道。於是，在這樣的觀念影響下，出現了許多禪師畫家，他們以圖畫為求道的手段，注重「即興」的效果，把潑墨及大寫意的技法，發展成墨彩畫史上另一高峯。他們所追求的是，在筆墨與紙張接觸的剎那，得道成佛。

潑墨之法，唐已有之，王恰潑墨之說，畫史如《歷代名畫記》、《唐朝名畫錄》、《宣和畫譜》均有記載，可惜現在已看不到真跡流傳，無法證實，更無法研究。不過，真正把深厚的內涵及禪家的理論注入潑墨技法中的，則是宋元以來的方外畫家及文人畫

家，如蘇軾、梁楷、玉澗、牧谿、倪瓚、方方壺等。他們得神忘形，得意忘言，在潑墨與寫意中，讓自己的領悟與體會，得到了最佳的表現。

經過幾個世紀文人畫家不斷的努力，文人畫不但本身大放異彩，同時也影響了與繪畫有關的其他領域。畫上題詩及水墨寫意，成了畫家必修的課程；至於勤練書法，多讀詩書，更成為畫家必備的基本工夫。重要的是文人把作詩作文之法，轉化入繪畫之中，把繪畫語言當文字語言使用，可自鑄新詞，也可引用典故，成了名符其實的「文人畫」。凡此種種，連出身市井的畫家，也受到沾染影響，不願例外，力爭上游，努力學詩，尋求畫外之意，向文人畫家看齊。由此可見，文人畫的藝術觀念，對中國繪畫影響之深，至今不衰。

文人畫雖然豐富了中國水墨畫的內容與技巧，但日久天長，在平庸僶俗的畫家手裡，漸漸僵化起來。松、竹、梅、蘭的象徵，成了製造固定反應的僵化符號與陳腔濫調；簡潔拙樸的追求，成了技巧欠精的藉口飾辭。於是民國以後，有一些畫家主張拋棄腐朽的傳統公式符號及套式技巧，重新走到戶外去寫生，以新的觀察與體會，發現與我們這個時代脈搏呼應的內容及技巧。

在美術學校提倡寫生的鼓勵下，現代建築、器械、服裝……等，全都進入了墨彩

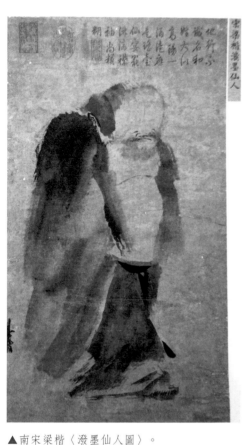

▲南宋梁楷〈潑墨仙人圖〉。

畫中，勇於追求類似西洋的「寫實主義」（realism），大大豐富了墨彩繪畫的字彙與句法；另一些畫家，則主張進一步發揮潑墨精神，走上類似純粹表現或抽象繪畫的道路，嚮往即興悟道的效果。上述兩種做法，可謂各有千秋，不分軒輊；實行起來，也各有一定的成績，二者共通點則是，大量的讓鮮艷的色彩，融入水墨之中，在中國傳統顏料中，加入了明亮厚重的壓克力色彩。寫生而能夠從中發現新的技巧、新的內容，則可避免陳陳相因之病；抽象或純粹表現的方法，也很可以幫助畫家在冥思與實驗中，找到新的內容、新的技法。

在這樣的風氣下，如何把新墨彩繪畫與民國以後「新文學」結合在一起，便成了現代文人畫家的課題。

墨彩畫家應該擴展水墨範圍及領域，以冀在文人畫的傳統外，另闢新境。但過去的文人水墨傳統，也不應該輕言放棄，不予繼承。兩者的關係，應該是相互啟發，並行不悖的。

我想現代墨彩畫家，不妨多方實驗探索，不要忽略墨彩畫具有發展潛能的各種路徑。而其中最值得大家注意研究的，就是現代文學、哲學與現代墨彩畫與美學之間的關係。現代文學思潮及哲學方向，在二十世紀後半世紀以來，因為工業社會轉化成後工業社會，帶來了許多巨大的變化。如果墨彩畫家能把握其中新的精神，將之注入作品之中，當能產生許多突破。

「文人墨彩畫」，不是「文人畫」的全部，也不是「水墨畫」或「彩墨畫」的全部。目前看來，「現代文人」重新與「現代墨彩」結合，對文人畫及墨彩畫傳統的延續，都將有益無害。因為現代文人的定義，已與古代不同；現代文人所受的教育，所採用的思考方法，所處的社會地位與科技環境，比古代文人要複雜得多。現代畫家的教育背景，也與現代文人漸趨一致，二者一起轉化成「現代知識份子」。現代墨彩畫家，應該開闊胸襟，多方吸收各種營養，豐富擴大墨彩畫的領域。而現代文人，如對繪畫有熱誠理想，也應埋頭磨練技巧，好學深思，不但把現代文學、哲學注入的作品當中，同時也該不斷吸收其他各種繪畫的精華，避免為自己製造新的框框，斷喪了活潑有趣的生機。

文人不一定要繪畫，畫家也不一定要通文學。然文人如能與畫家合而為一，為繪畫及文學另創新境，應該獲得鼓勵發揚。

中巻　古典篇

雪中芭蕉寓意多

——論王維的畫藝

宋沈括《夢溪筆談》卷十七〈書畫條〉云：「書畫之妙，當以神會，難可以形器求也。世之觀畫者，多能指摘其間形象位置，彩色瑕疵而已；至於奧理冥造者，罕見其人，如彥遠評畫，言王維畫物，多不問四時，如畫花，往往以桃、杏、芙蓉、蓮花，同畫一景。予家所藏摩詰畫〈袁安臥雪圖〉，有雪中芭蕉，此乃得心應手，意到便成，故造理入神，迴得天意，此難可與俗人論也。」

沈括（1031-1095）字存中，錢塘人，博學善文詞，尤精天文算學、科學機械，為有宋一代隨筆大家，其蓋世巨作《夢溪筆談》，名重一時，此論既出，後人反響甚多，紛紛議論，或為王維辯護，或斥辯護者多事，種種意見，不一而足。王維原畫失傳，然後世畫家，多半略去「袁安臥雪」主題，單畫「雪中芭蕉」，成為專題，却為存中始料未

及。

早在宋朝，就有人以此為話題，大加申論。比沈括晚一輩的釋洪惠（1071-1128），在他所著的《冷齋夜話》中指出：「王維作畫，雪中芭蕉，法眼觀之，知其神情寄寓于物，俗論則譏以為不知寒暑。」認為「雪中芭蕉」意在象徵，並非寫實之作。

比沈括晚兩輩的朱翌猗（1097-1167），在他有名的《覺寮雜記》中，則大唱反調說：「《筆談》云：『王維畫入神，不拘四時，如雪中芭蕉。』故洪惠詩云：『雪裡芭蕉失寒暑。』皆以芭蕉非雪中物。嶺外如曲江冬大雪，芭蕉自若，紅蕉方開花。知前輩雖畫史，亦不苟。洪作詩時，未到嶺外，存中亦未知也。」朱氏認為，自然界常有反常之事出現，只有經驗豐富的人，方能見怪不怪。王維見多識廣，故而能畫出雪中芭蕉，此無他，寫實而已，大家不必大驚小怪。

沈括、洪惠認為，現實生活中，本無雪中芭蕉，王維「造理入神」，以藝術能力，「得心應手」創造新境，居然「迥得天意」，十分自然。由是可知，畫家是以「神情寄寓于物」，觀畫者，不宜以寫實觀點指摘其為瑕疵。然而，到底王維寄寓于物的是什麼樣的「神情」？造的是何「理」？得到什麼「天意」？他們都沒有具體的說明。朱翌猗則認為，雪中芭蕉，嶺外真有，洪惠反對俗論，沈括用「心」維護，皆屬多餘。

還有一種人，持不置可否態度，只說有這麼一椿不合理的事，並不加以評論。如明都元敬（1458-1525）的《寓意編》云：「王維畫伏生像，不兩膝著地用竹簡，乃箕股而坐，憑几伸卷，蓋不拘形似，亦雪中芭蕉之類也。」王維紙本〈伏生授經圖〉，見《宣和畫譜》，現藏日本大阪美術館。伏生授經，正值漢朝初年，秦火之後，理當雙膝跪坐，手持竹簡，方才配合時代。都穆只說王維「不拘形似」而已，表面不置可否，實際隱約為其辯護，並不認為這樣的錯誤，有什麼大不了。明俞弁（1488-1547）在他的《山樵暇語》中，也論及此一問題。他引陸安甫《蕘殘錄》云：「郭都督鋐，近在廣西，親見雪中芭蕉，雪後亦不壞也。」又是一個「親見」的例子，所採論證，與朱翌猗同，認為這雖是自然界中的反常現象，但仍是千真萬確的事實。

明王肯堂（1552-1638）在《鬱岡齋筆塵》卷二中談及此事曰：「王維雪中芭蕉，世以為逸格。」逸格之說，首見於唐朱景玄（806-860?）《唐朝名畫錄》。朱氏在自序中，以張懷瓘（700?-760?）《畫斷》中的神、妙、能三品，來定畫之品格；又云：「其格外有不拘常法，又有逸品，以表其優劣也。」至北宋黃休復倡「四格」之說，置逸格於首，其下為神、妙、能三格。王肯堂以「逸格」論王維的雪中芭蕉，其見解與沈括同。他又引梁徐擒的〈冬蕉卷心賦〉來做進一步的申論。徐氏賦云：

▲明代陳洪綬〈蕉雪圖〉，絹本冊頁。

拔殘心於孤翠，植晚翫於冬餘。

枝橫風而色碎，葉積雪而傍枯。

王氏由此證明，「右丞之畫，固有所本乎。」又云：「松江陸文裕公深，嘗謫延

平。北歸，宿建陽公館。時薛宗鎧作令，與小酌堂後軒。是時，閩中大雪，四山皓白，

而芭蕉一株，橫映粉牆，盛開紅花，名美人蕉。乃知冒雪著花，蓋實境也。」

王氏的論證，比較複雜。他從繪畫「逸格」的理論上，支持王維可以「不拘常

法」；再求前人文學典故中，找得證據指出古人見過雪中芭蕉，並說明「冬蕉」的象徵

意義；最後引用友人的實際經驗，證實確有雪中芭蕉，從三方面分別求證。讓人覺得立

論紮實，防守嚴密，幾達風雨不透的境地。

不過，再嚴密的防守，也總有漏洞可乘。明謝肇淛（1567-1624）《文海披沙》卷

三則曰：「作畫如作詩文，少不檢點，便有紕繆。如王右丞雪中芭蕉，雖閩廣有之。然

右丞關中極寒之地，豈容有此耶。畫昭君而有帷帽；畫二疏而有芒蹻；畫陶母剪髮，而

手戴金釧；畫漢祖過沛而有僧；畫鬥牛而尾舉；畫飛雁而頭足俱展；畫擲骰而張口呼

六：皆為識者所指摘，終為白璧之瑕。」謝從寫實的觀點著手，認為畫歷史故事，應有史料為憑，不可脫離時代背景，隨意虛構；畫動物，應觀察入微，細審物情物理；畫人物，也應合情合理，不可違背常識。用以上的標準來論，王維的雪中芭蕉，當然不能過關。不過，謝氏沒有注意到，他所舉的例子，其中缺點，多易為一般人忽略，很難一眼看出；而雪中芭蕉，則太過顯眼，不太可能是畫家偶爾疏忽下的產物。大家都把重點放在「雪蕉」之上，但却忽略了另一重要因素，那就是「袁安」。為什麼在描畫袁安事跡時，會出現雪中芭蕉呢？謝氏沒就這點深論下去，十分可惜。

清人論雪中芭蕉的，亦復不少，可惜也多半在「雪蕉」問題上打轉，毫無重大突破。尤侗（1618-1704）在《艮齋雜說》中引王漁洋（1634-1711）筆記討論此事時云：「頃見王阮亭《南海集》，丁雁水覽園木，木樨，玉蘭，紅白梅，一時皆花，安知畫之不為真手。」仍然是強調自然界有時會有反常現象出現，見識不廣的人，不宜一口否定王畫。

俞理初（1775-1840）則對曲意為王維辯護的說法，不以為然。他在《癸已存稿》卷十一〈芭蕉條〉裡討論道：「南方雪中，實有芭蕉。梁徐擒〈冬蕉卷心賦〉云：『拔殘心于孤翠……葉漬雪而傍枯。』王維山中，亦當有之。《夢溪筆談》云：『書畫之

妙……此難可與俗人論也。」嬾真子亦云：「此乃神悟，不在形迹。」《冷齋夜話》

云：「王維作畫，雪中芭蕉，法眼觀之，知其神情寄寓於物。俗論則譏以為不知寒暑

矣。」世間此種言語，譽西施之顰耳。西施是日，適不曾顰也。」俞氏認為，王維畫雪

中芭蕉，只是偶然之作，並不是什麼大不了的事，無須正襟危坐的指責，也不必挖空心

思為之辯白。

王漁洋《池北偶談》十八〈王右丞詩條〉則云：「世謂王右丞雪裡芭蕉，其詩亦

然，如『九江楓樹幾回青，一片揚州五湖白』，下連用蘭陵鎮、富春郭、石頭城諸地

名，皆遼遠不相屬。大抵古人詩畫，只取興會神到，若刻舟緣木求之，失其指矣。」王

士禎點出王維作畫法與作詩法的關係，十分中肯精到，只可惜沒有進一步深入發揮。

趙秋谷（1662-1774）《談龍錄》對漁洋的說法，不以為然，他以謝肇淛的口氣爭論

道：「閣百詩（1636-1704）是正《唐賢三昧集》誤字之有關地理者。故阮翁《池北偶

談》謂詩家論興會，道里遠近，不必盡合云云，以自解也。」《唐賢三昧集》是漁洋的

「暢銷書」，被閻若璩捉到了毛病，當然要在為文立論時，處處設法自解。

漁洋於詩，最重神韻，十分推重南宋嚴羽的《滄浪詩話》，常常以禪論詩。他在

《漁洋詩話》上卷中便說：「古人詩祇取興會超妙，不似後人章句，但作記里鼓也。」

是反對作詩徒知查地理書的人。郭紹虞在論漁洋「神韻說」時便云：「他以為興來便作，意盡便止。而當興會神到之時，雪與芭蕉，不妨合繪；地名之寥遠不相屬者，亦不妨連綴。」（見《中國文學批評史》頁五五五）；只要作品能如嚴羽所說的「空中之音，相中之色」，便可達到「羚羊掛角，無迹可求」的地步。王士禎在三十七歲時（1688）編選《唐賢三昧集》，力倡唐人詩法，並特別推崇王右丞、孟浩然，其所持的理由及編選標準，皆以嚴羽的論點為歸依。

趙執信本是漁洋甥婿，後因故互相抨擊，勢同水火。他的《談龍錄》，最反對嚴羽，說《滄浪詩話》是「囈語」。閻百詩有〈與秋谷書〉，評論《唐賢三昧集》，收錄在他的《潛邱劄記》中。趙得書後，便立刻回信諷刺王阮亭，說他在《池北偶談》中的論點，全是自我辯護之語，了無價值。

宋人論畫，喜用論詩之語，闡明丹青之道。明人論詩，則喜用畫論之語解詩。漁洋論詩，便引過荊浩《山水訣》（傳）中的「遠山無皴，遠水無痕……」為自家理論作注腳。可見自宋以降，詩人畫家不斷發現探索，文字與圖象之間相通之處，互為參證，彼此注解。討論「雪中芭蕉」的人，如不從詩畫關係入手，則不易得其要領。

民國以後，討論王維「雪中芭蕉」的學者，仍依前人老路，在寫實的觀念上繞圈

子。俞劍華在《中國畫論類編》按語中，先引朱翌猗《覺寮雜記》，然後指出：「但袁安臥雪，係在洛陽，不在嶺南。畫家偶一為之，究非正規，不必曲為之解也。」（頁四十四）俞氏總算是提到王維畫中的主角「袁安」，但他所持的態度，還是歷史考據式的。既然要考據歷史，便要透澈考究一番：袁安為何臥雪？王維又為何要畫此事？都應仔細研討！

錢鍾書才氣縱橫，中西文學造詣皆佳，他在《談藝錄》論及以地名入詩時，提到《池北偶談》，作一附說，專論歷來對王維雪中芭蕉的看法。他說：「雪中芭蕉一事，自宋以還，為右丞辯護者甚多。」（見《談藝錄》「附說二十六」）最後，他引謝肇淛《文海披沙》，認為「此最為持平之論」。可見以錢默存之大才，在論畫時，亦未能跳出寫實主義及歷史考據的框框。不過錢氏却發現沈括引張彥遠的話，今「《歷代名畫記》中，無如許語也。」張彥遠有沒有評過「王維畫物，多不問四時」，並非問題關鍵，可暫擱一旁。

由以上討論，我們可以發現，把重點放在「雪蕉」上的評論，不出下列四種看法：

一是寫實派，認為自然界有此反常現象；

二是象徵派，認為畫家重組外物是為了寄意；

三是神韻派，認為只要興會神到，不必多做解釋；

四是以寫實觀點，主張常情常理，反對以「反常」為常，也反對任意組合以達「意」。

上述四種看法，都有一定的道理，但也都無法完全服眾。要解決此一問題，還應該從大處著手，那就是先找出全畫主題，再詳細審定其細節是否能恰當為主題服務。這樣一來，討論的焦點就不得不落在袁安身上了。

「袁安臥雪」的故事見范曄《後漢書》列傳卷三十五：

袁安，字邵公，汝南汝陽人也。祖父良，習孟氏易，平帝時，舉明經，為太子舍人。建武初，至成武令。安少傳良學，為人嚴重有威，見敬於州里。初為縣功曹，奉檄詣從事。從事因安致書於令。

安曰：「公事自有郵驛，私請則非功曹所持」，辭不肯受，從事懼然而止。後舉孝廉，除陰平長任城令，所在吏人畏而愛之。

「舉孝廉」下有注云：《汝南先賢傳》曰：「時大雪積地丈餘，洛陽令身出案行，見人家皆除雪出。有乞食者，至袁安門，無有行路，謂安已死。令人除雪入戶，見安僵臥。問：『何以不出？』安曰：『大雪人皆餓，不宜干人。』令以為賢，舉為孝廉。」

〈袁安臥雪圖〉的主題既然是在表現「袁安臥雪的精神」，那光是畫門前積雪「丈餘」，袁安「僵臥」戶中，是不夠的。從《後漢書》的記載裡，我們可以知道，袁安除了「為人嚴重有威」之外，亦通人情，並非頑固迂腐，徒知「嚴重」之輩，所以能令「吏人畏而愛之」。古今名人當中，能叫人「畏」的，比比皆是，並不難找；能叫人「愛」的，亦復不少，斑斑可考；但能叫人既畏又愛的人，却是不多，求諸史冊，可謂鳳毛麟角。

《後漢書》記載「從事因安致書於令」那段故事，顯出袁安可畏的一面，堅持大公無私，守正不阿的做事原則。而《汝南先賢傳》中所記臥雪那一段，則顯出他可愛的一面，仁民愛物，是一個處處為他人著想的好長官。

畫家要在畫中表達這樣一位人物的精神，若只是直接刻劃形貌，描一幅袁安像，實在難以達到目的。為了烘托袁安仁愛精神，王維選擇「臥雪」故事，並將之演化成畫，

▲清代上官周〈袁安臥雪圖〉局部：「時大雪積地丈餘，洛陽令
　身出案行」（天下樓藏）。

主旨在借其中戲劇性，使觀畫者通過故事，瞭解體會畫中人物的高尚品性。

王維是唐朝人，要想透過寫實方式，刻劃漢人袁安的生理面貌，不太可能；因此只有通過臥雪故事，來表現袁安的精神面貌。不過，畫家如果全部依賴故事，來傳達中心主旨，那就容易使繪畫淪為文字的插圖，減低了其藝術性。因此，除故事外，畫家還要利用獨特的繪畫語言，來暗示故事的神髓，使繪畫超過圖形，傳達畫外之意。

王維用什麼樣的繪畫語言來表現袁安精神呢？我們知道，畫家的語言不外乎線條、形狀、色彩；而〈袁安臥雪圖〉原畫，現已不存，論者無從探知畫中繪畫語言使用的情形。但從歷來畫史的記載，我們知道王維擅用水墨，喜為雪景。〈臥雪〉一圖，正好是他擅長的主題。至於他畫人物的線條及彩色如何，我們不得而知；然他畫雪景的用色則應該是黑白二色。畫中線條色彩所組成的形狀，則應有袁安、房舍、雪，及房舍四周的植物等等。根據沈括的描述，我們知道他所畫的植物是芭蕉，而且是在雪中，爭論於是乎起。如果他畫的是松柏之屬，當然不會引起爭論。因為從季節的觀點看，松柏歲寒而後凋；從儒家的觀點看，松柏象徵人品高潔。《論語》〈子罕第九〉子曰：「歲寒，然後知松柏之後彫也。」就是以松柏來喻君子之堅毅不拔，不因環境困苦而改變志向。

這種用自然物象象徵人物品格的手法，在《楚辭》中有進一步的發展。屈原〈離

騷〉中，充滿了香草美人之喻，就是佳例。此一手法，到了魏晉，更是風行一時，成了描寫人物品格不可或缺的方法。我們看《世說新語》中的例子，便可明白：

「庾子嵩目和嶠，森森如千丈松。」（〈賞譽〉）

「世目周侯（顗），嶷如斷山。」（〈賞譽〉）

「有人歎王恭形茂者云：濯濯如春月柳。」（〈容止〉）

「……山公曰，稽叔夜之為人也，巖巖若孤松之獨立。……」（〈容止〉）

由以上句子，我們可以看到，山水、植物、天候與人物之間，發生了密切的關係。

例如王恭的長相風度，不但似「春柳」，還要似春天月下的柳樹；而周侯則為人痛快斬絕，有如「斷山」，恰似峭壁千尺，直落而下，非常乾脆，真是生動貼切非常。

王維不選擇一般人熟悉的松柏來象徵袁安，主要是因為松柏在此，並不能恰當的表達出袁安令人又畏又愛的特色。嚴冬臥雪，其毅力之堅強，叫人望而生畏；而臥雪之動機是「大雪人皆餓，不宜干人。」其心腸之柔軟，則叫人愛而親之。這兩種不同的因素：剛強與溫柔，正好匯集於袁安一身。

王維如只畫代表剛陽的松柏，必不能完全表達袁安的性格。因此，他不顧地理因素及寫實要求，大膽把南方熱帶的芭蕉，畫入北方冬天的洛陽，以雪中芭蕉，暗示袁安臥雪的精神。芭蕉在南方是平易近人的植物，葉子寬大垂蔭，莖脈平坦分明，正好可以象徵袁安「寬厚」的一面；而「臥雪」之事，則表現了他剛毅的一面。擋住大雪的芭蕉，保護了蕉葉下的小草；正好可以象徵臥雪的袁安，保護了受雪害的災民。雪中芭蕉與袁安臥雪，二者相互暗示，相互啟發，於強烈的對照之中，把畫中主旨烘托了出來。這正是《詩經》「賦、比、興」中「興」之要義。

「興」法之特色，在並列兩個似有關又無關的意象，其間既沒有「賦」的敘述關聯，也沒有「比」的比喻關係，任由讀者觀者自由聯想、對照。在畫面中，袁安與芭蕉對比，令人不得不想起〈冬蕉卷心賦〉的「枝橫風而色碎，葉積雪而傍枯。」顯示出袁安愛民如子的胸懷，也顯現王維活用文學典故的功力。

這種強烈對比手法，是詩家慣技，王維自己在詩中就常使用。例如「鶯啼山客猶眠」（見〈田園樂〉七首），就是聲音與安靜的對比，目的是在表達閒適清幽的氣氛。又如「南圃露葵朝折，東谷黃梁夜舂。」一東一南，一朝一夜，也是對比，反映出農家辛勤生活，自給自足的形象。〈崔興宗寫真詠〉一詩：

▲清代上官周〈袁安臥雪圖〉局部:「令人除雪入戶,見安僵臥。
　問:『何以不出?』安曰:『大雪人皆餓,不宜干人。』」(天
　下樓藏)。

畫君年少時，如今君已老。

今時新識人，知君舊時好

充滿了時間的對比。〈使至塞上〉：「……從蓬出漢塞，歸雁入胡天，大漠孤煙直，長河落日……」更充滿了時地形狀的對比。尤其是「大漠孤煙」與「長河落日」二句，一直一圓，兩個極端不同的形狀，放在一起，產生了遼闊無限的宏偉情景。

王維詩中，還有奇異意象的組合。例如〈登裴迪秀才小台作〉中有「落日鳥邊下」之句，妙絕非常，全然打破了遠近、大小的限制；這與「雪中芭蕉」，實有異曲同工之妙。像這樣的例子，右丞詩中，還有很多，不能一一舉例。總之，詩的特色之一，在能突破時空限制，把不可能聯想在一起的意象，連接起來，產生全新的組合，以達言外之意，並創造出超現實的情境。結構主義者張彥遠之所以會批評「王維畫物，多不問四時，如畫花，往往以桃、杏、芙蓉、蓮花，同畫一景」，就是不瞭解，王維藝術的主旨，不在客觀為外物傳神，而是在主觀為「己意」傳神。畫家為了表現自己「花朵爛漫」的心情，不惜打破自然四時的結構，讓不同季節花草，在類似超現實的場景中，同

時出現。

在詩中，王維最愛自由的讓意象與意象之間，產生超現實的戲劇性效果。例如在〈過香積寺〉一詩中，就有「泉聲咽危石，日色冷青松」的句子。讓讀者錯覺「泉聲」把「危石」吞了下去，陽光使青松變冷變涼。而實際上這兩句詩的本意為泉聲之大，把眼中的形象都蔽去了；而熾熱的陽光，反使松林看起來更為冷涼。這種將聽覺的「音」與視覺的「形」交錯、讓感覺的「熱」與「冷」交換的例子，既入乎現實又超乎現實，再次印證了「雪中芭蕉」的畫法。

歷來討論王維〈袁安臥雪圖〉的學者，都忽略了該畫的主題是袁安，不是芭蕉；也忽略了探討芭蕉與袁安的關係。他們在研究雪中芭蕉時，只知在地理與寫實的範圍中爭論。至於那些持「神會」、「興到」說者，卻又忘了以詩法與畫法相互對照參證，來詮釋此畫。事實上詩家求言外之意，畫家求畫外之意，兩意相合，便達到了蘇軾評王維的「畫中有詩，詩中有畫」境界；王維〈袁安臥雪圖〉畫，可說是東坡理論的最佳註腳。

王維從來沒有在畫中題過詩，然觀者在仔細體會此畫所使用的「繪畫語言」：「雪」與「芭蕉」兩個意象後，對比文字語言與繪畫語言之間的關係，自然能領悟其

超乎文字繪畫之外的真意。所謂「畫中有詩」，並不一定真要有詩句題於其上，只要畫中意象的安排，有如詩中意象的安排，傳達出「畫外之意」，就可算得上是畫中有詩了。

被藝術史遺忘的繪畫大師
——北宋詩書畫三絕的徐兢

文章破題前，先細讀一篇北宋末，詩書畫三絕大藝術家徐兢（1091-1153）所寫的小品文〈竹島〉：

是日酉後，舟至竹島拋泊。

其山數重，林木翠茂。其上亦有居民，民亦有長。山前有白石焦數百塊，大小不等，宛如堆玉。

使者回程至此，適值中秋月出，夜靜水平，明霞映帶，斜光千丈，山島林壑，舟楫器物，盡作金色。人人起舞弄影，酌酒吹笛，心目欣快，不知前有海洋之隔也。

北宋名書畫家徐兢遊過竹島？那幾年前登上國際版面的「竹島」？一點不錯！這就是南韓總統李明博，在日本嚴厲外交抗議下，所登上的「獨島」（也就是日方所稱的「竹島」），成為史上第一位登島的韓國領導人。一時之間，在世界上引起軒然大波，使這座小小的島嶼，成了報紙矚目的焦點。事實上，韓方所謂的「獨島」，Tokdo或Dokdo，在古代就是日方所稱的Takeshima（竹島），朝鮮一般漁民，口耳相傳，日久音訛，把「竹島」念成了「獨島」，反倒是日本方面保留了古音。

這種地名因口傳訛變，變得面目全非的例子，在中國俯拾即是，大至典籍上的地名城名，小至嘴邊上的街名巷名，都不能倖免。我手邊唐李肇《國史補》卷下，就有一則例子云：

近代如建於民國三十六年為紀念王陽明的餘姚陽明醫院，就被鄉人訛傳成了「養命醫院」。音義演變，完全如看港電影一般的無厘頭。

話說書畫家為何會登上朝鮮海外的一座小島？這還要從宋徽宗談起。宋元符三年（1100），哲宗卒，弟端王趙佶（1082-1135）繼位，登基後，竟然連續三年，遇到三次「河清」，也就是黃河清。沉迷祥瑞，好大喜功的徽宗，信心隨之大增，為諧「河清」瑞應之音，改年號為「政和」，臨朝氣勢如虹，遂有消滅北方大患之志。政和五年（1115）宋軍大舉伐西夏，慘敗於藏底河；而同年金太祖則大潰遼軍於混同江。因此，徽宗便興起安撫高麗、盟金伐遼之策；開始積極聯絡完顏阿骨打，在宣和二年，與金締約；宣和四年（1122），傚神宗元豐舊制，遣使高麗。徐兢因緣際會，成了特使團代表之一，得到了遊歷海外的機會。

徐兢，字明叔，號自信居士，福建甌甯（今建甌）人，十八歲入太學，後以父蔭補官，累官至朝散大夫，賜三品服。他自幼穎異不群，能書善畫，尤工篆書，南宋名儒魏了翁稱譽為「于《說文解字》以外，自為一家」的一代名筆。（見〈跋聶侍郎所藏徐明叔篆書赤壁賦〉）

張孝伯為他寫《行狀》時，則讚他讀書「鄙章句學，而漁獵古今，探賾提要，下至釋老、孫吳、盧扁之書、山經、地誌、方言小說，靡不貫通。」又形容他神思迅捷，口才便給，「在貴人前，抵掌論事，常傾一坐；文詞雋敏，立就下筆，袞袞不能自休，尤

長於歌詩。」有一次，他經過西楚霸王廟，留下二十八字。中書舍人韓駒見之嘆曰：

「後人殆不可措筆矣！」可謂無比推崇。大詩人兼書畫收藏家樓鑰也評他：「畫入神

品，山水、人物俱冠絕一時。」又說他，嘗作平遠山水贈韓駒，駒曰：「明叔詩為畫

邪？畫為詩邪？」作品一出，人爭購藏。不過，「世人所藏，多出他手，或公所指

受。」可見當時書畫市場上，不但有他的代筆，還有他的假畫。

至於徐兢的處事為人，《行狀》中也有生動的描述。說他「處事，無大小，皆妙有

思致。他人窮智慮，莫能及。」除了詩書畫外，他還喜歡音樂與飲酒，「洞曉音律且善

嘯，閒命倚笛和之，聲嘹然，由其上；塵飛幕動，殆若鸞鳳群集。」

他愛喝酒，但不誤事，「飲酒至二斗，不亂，與客對，必引滿先釂。酒半，談辯風

生，或遊戲翰墨，吹簫拊瑟，超然疑其為神仙中人也。天下士，聞公名，率願納交，微

賤小夫及門，遇之亦必盡禮。有所求，無細大，必響應。人之有善，喜若己有。故所

至，人翕然親愛之，雖蠻貊行焉。」風範情貌，不減魏晉名士。

徐兢為畫，十分慎重，「雖濡毫漱墨，成於須史，而張之絹素，或經歲不顧」，故

坊間流傳絕少，他常「自題保大騎省世家」，以示家學淵遠。「騎省」是指他的祖上，

宋初名臣徐鉉，也是一個了不起的大才子、大書法家。

徐鉉字鼎臣，本是南唐翰林學士，隨後主李煜歸宋，官至散騎常侍，世稱「徐騎

省」，是當時有名「江南三徐」中的「白眉」。文章議論與韓熙載齊名，號稱「韓

徐」，與弟徐鍇精通文字學與篆書，號稱「大小徐」。曾與句中正等共同校訂《說文解

字》，增補十九字入正文，又補四〇二字附于正文後。此一補訂本，世稱「大徐本」，

是他以「隸字錄《說文》，如蠅頭大，累數萬言，以訓後學」的精校稿，也是清段玉裁

注釋《說文》之藍本，流傳至今，仍稱最善。

少年得志的他，在南唐，十六歲即為校書郎，二十多歲就升為知制誥，為後主高級

文字祕書，以博學多藝，辯才無礙，成為天下皆知的「名嘴」。《宣和書譜》卷二說

他：「文雅為世所推右。來使本朝，一時士人，想望其風采。」不過，他卻兩次栽在趙

匡胤的手裡，傳為趣談。

第一次發生在後主派徐鉉為代表使宋之時。宋朝臣「皆以辭令不及為憚」，不敢出

任「差官押伴」，弄得宰相為難，不得已，請示宋太祖。趙匡胤也厲害，特選「殿侍中

不識字者十人，以名入。宸筆點其中一人，曰：『此人可。』」如此奇招，弄得「在廷

皆驚，中書不敢請」。被選中的「殿侍」，也「慌不知所繇，薄弗獲己，竟往渡江。」

徐鉉見到來迎接自己的使臣，不知有詐，以為遇到敵手，於是施展辯才，「詞鋒如

雲，旁觀駭愕。其人不能答，徒唯唯；騎省巨測，強聒而與之言。居數日，既無與之酬

襪者，亦倦且默矣。」名嘴徐騎省的三寸不爛之舌，居然遇到了一個聾子般的白丁悶葫

蘆，任他講得是口乾舌燥，却毫無反應，不見效果，只好默然作罷，無功而退。

第二次是宋太祖伐南唐，後主命鉉請和。他拜見趙匡胤，為南唐請命，「累數千

言」，太祖辯他不過，發飆道：「不須多言，江南亦何罪？但天下一家，臥榻之側，豈

容他人鼾睡耶！」語氣有如美國總統川普（Donald John Trump 1946-），真是弱國無外

交，一句橫話，就把他頂了回去。

徐鉉歸宋後，專心書法，初見《嶧山》字摹本，「自謂冥契，乃搜求舊字，焚擲

略盡，悟昨非而今是」，識者謂，自李陽冰後，續篆法者，惟鉉而已。北宋淳化五年

（994），據徐鉉摹本，重刻秦《嶧山刻石》，所書篆字，映日視之，筆劃中心有縷濃

墨，蓋因中鋒直下，筆鋒常在畫中，被譽為「屋漏痕」、「錐畫沙」。後人跋其書者

云：「筆實而字畫勁，亦似其文章。至於篆籀，氣質高古，幾與陽冰並驅爭先。」並強

調「此非私言，天下之言也。」可見他在篆書史上的地位，是能直接承繼李斯、李陽冰

的大家。

到了徐兢時，家中仍多騎省遺物。他大伯父手中，就寶有一硯，旁著鼎臣二字，

「當謂群兒曰，有能紹素業者，當以是與之。」那年，徐兢剛「結髮」（二十歲），

「能知憤激，刻意篆籀，世父以授公。而公之生，有十歲來歸之兆，故人謂公為『騎省後身』」。可見在當時，大家都視徐鉉為徐兢轉世，對他的書法，也是推崇備至。

有一次，當朝太子少保命他寫「咸寧墓碑」，他寫來寫去，寫不好。沒辦法，只好

「禱於佛，取般若心經，習書之。至『實』字，偶見風幡飛動，因悟體勢，自此擅天下重名。」

宋徽宗自己是書畫名家，藝術要求，至為嚴苛，眼高於頂，對徐兢的字，居然「尤所愛賞。嘗召至禁中，書『進德修業』四字，袤（長）丈許。至『業』字，公特出奇，左右皆失聲，其運筆精熟，周旋曲折，雖夜屏燈漏，無毫釐差。真、行道麗超逸，褚、薛、顏、柳，眾體兼備。」實在是才華艷發，藝驚御座。難怪後來徽宗要賜他同進士出身，擢為知大宗正丞事，兼掌「書學」。

宋徽宗在宣和四年（1122），決定遣使高麗，開始建造船舶，準備禮物，而不久高麗國王睿宗薨，新王登基，入貢來朝，「請於上，願得能書者，至國中。」徽宗大喜，

除了先前決定派遣給事中路允迪報聘外，並特命書法名家徐兢為「國信所提轄人船禮物

官」，兼祭奠弔慰，隨船團出使。於是歷史上第一位書法家特使，便在宣和五年五月，正式出發了。

宋代出使高麗，多走水路，從明州（寧波）出發，乘西南季風，隨黑潮北上，最為迅捷，順遂時，十日左右可達。宋神宗時，為了遣使高麗，特別建造了兩艘巨艦，一艘名「凌虛致遠安濟神舟」，另一名「靈飛順濟神舟」，規模雄偉，名稱絢麗，實在駭人眼目。

徽宗好勝，「詔有司，更造二舟，大其制而增其名，一曰『鼎新利涉懷遠康濟神舟』，二曰『循流安逸通濟神舟』，巍如山嶽，浮動波上，錦帆鷁首，屈服蛟螭。所以暉赫皇華，震懾夷狄，超冠古今。」

又委福建兩浙監司，造四艘小「客舟」，護航「神舟」，復令明州裝飾。客舟造型如神舟，「具體而微，其長十餘丈，深三丈，闊二丈五，可載二千斛粟。以全木巨枋，撬疊而成，上平如衡，下側如刃，貴其可以破浪而行也。」每舟篙師水手，多達六十多人，其規模之巨，也令人咋舌。

至於神舟之長闊高大，什物器用人數，皆三倍於客舟，有如現代巨型大郵輪，真古代鐵達尼號（Titanic）也。是年五月，當八舟齊發之日，送行者、看熱鬧者，滿山遍

野，蔚為奇觀。船團由神舟領航，揚帆順風而行，抵達朝鮮時，也是朝野轟動，奔相走告。高麗人「迎詔之日，傾國聳觀，而歡呼嘉嘆也。」真是把大宋威儀，在海外發揚得淋漓盡致。

不過，海上航行，難免有風浪顛簸之苦。當船團七月返航之時，海況險惡，讓不識水性的旱鴨子們，大受其罪，歷經四十二日艱辛航行，方才安抵明州。徐兢在〈黑水洋〉一文中，就詳記其於波濤之間，心膽俱喪之狀，筆法簡潔犀利，生動無比，文章如下：

黑水洋，即北海洋也，其色黯湛淵淪，正黑如墨。猝然視之，心膽俱喪。怒濤噴薄，屹如萬山。遇夜，則波間熠熠，其明如火。

方其舟之升在波上也，不覺有海，唯見天日明快。及降在窪中，仰望前後水勢，其高蔽空，腸胃騰倒，喘息僅存，顛仆吐嘔，粒食不下咽。其困臥於茵褥上者，必使四維隆起，當中如槽，不爾，則傾側輾轉，傷敗形體。當是時，求脫身於萬死之中，可謂危矣。

乘風破浪的時候，自然會有暈船懸命之危，但安然停泊期間，也常會遇到不測之險。他在〈檳榔焦〉一文中回憶道：「夜深潮落，舟隨水退，幾復入洋，舉舟恐懼，亟鳴櫓以助其勢。黎明，尚在春草占。」可謂有驚無險，渡過一關。次日船再出發，遇到「天日晴霽，風靜浪平，視水色澄碧如鑑，可以見底。」這時忽有奇景出現，但見「有海魚數百，其大數丈，隨舟往來，夷猶鼓鬣，洋洋自適，殊不顧有舟楫過也。」大約是遇到海豚成群相隨，碧海行舟之趣，盡在其中。

從五月到七月，徐兢在高麗國都開城驛館，只逗留了一個多月，「凡出館不過五六」。但他回國後，為了使皇帝能「以一人之尊，身居高拱於九重，而察四方萬里之遠，如指諸掌」，特施展詩畫長才，花了一年時間，將出使經歷，記述繪畫成一套百科全書式的千古奇書，圖文並茂，收錄文字項目有三百餘條，厚達四十餘卷，名為《宣和奉使高麗圖經》，上呈徽宗御覽，大獲褒獎。

他在序言中說道：「昔漢張騫，出使月氏，十有三年，而歸後，僅能言所歷之國地形物產而已。臣愚才不逮前人，然在高麗，才月餘，……耳目所及，非若十三載之久，亦粗能得其建國立政之體，風俗事物之宜，使不逃於繪畫紀次之列。」全書對高麗的歷史、城邑、文物、制度、武備、宗教、器皿、雜俗……以及地理、海道、天象，無

▲任熊《大梅山民詩中畫圖冊》〈若木流霞耀烏裙〉（海外私人藏）。

不詳述。其學問之廣博，觀察之細密，體例之完備，描述之精到，在在都令人為之拜服。別的不說，單從書中鉅細靡遺的記錄下各種大小島嶼，我們便可知此書之如何難能可貴了。

可惜，該書圖畫部分，在靖康之難中，慘遭摧毀，只保全了文字敘述。若要想像其圖，在中國畫史上，只有清末天才大藝術家任熊畫十大本《大梅山民詩中畫圖冊》一百二十頁，或可與之相提並論，特選其中一頁〈若木流霞耀鳥裙〉，以顯其特出驚人之處，供大家想像徐兢的《宣和奉使高麗圖經》。

北宋時期，真是人才濟濟，徽宗御前，小小的一個「人船禮物官」，便如此多才多藝，見識超群，千年之後，在故紙堆中，面對諸多風雲際會的歷史人物，實在是有「恨古人吾不見」之憾。

〈清明上河圖〉新解

二〇一七年北京故宮博物院，隆重舉辦宋徽宗時的青年畫家王希孟〈千里江山圖卷〉大展。此圖是北宋重要青綠山水真跡，報紙、雜誌、電視大肆報導討論，轟動非常。但却無人注意此圖與〈清明上河圖〉的密切關係。

〈千里圖卷〉畫成於一一一三年，據卷尾蔡京題跋云：

政和三年閏四月八日賜。希孟年十八歲，昔在畫學為生徒，召入禁中「文書庫」，數以畫獻，未甚工。上知其性可教，遂誨諭之，親授其法，不逾半歲，乃以此圖進。上嘉之，因以賜臣京，謂天下士在作之而已。

跋文中的「畫學」，是一所新創不久的皇家藝術機構。徽宗（1082-1135）是北宋第

八位皇帝，在位二十五年（1100-1126），也是歷代少有的藝術皇帝。他繼位後，為提

升繪畫的文化水準，把創建了一百二十年的皇家「翰林圖畫院」（984-1104）裁撤，讓

畫家轉入匯集飽學之士的翰林院裡，另創「畫學」，並納入科舉系統，以詩詞為試題，

開科選取畫士，招生對象有士大夫背景的「士流」，也有民間畫匠組成的「雜流」，一

旦考上入選，可授予「畫學正、藝學、祗候、待詔、供奉」等職位級別，未得職位者稱

「畫學生」，藉此鼓勵畫家要把畫技與學養，融匯成一體，提升畫藝、畫境。

由蔡京跋文可看出，皇帝對新畫成的〈千里圖卷〉全不重視，所以在閱畢後，隨手

賜予臣下。蔡京得畫後，也不特別重視。因為就在這一年，他奉徽宗命，清點皇室藏

畫，把當時流傳有緒的古代名品，編輯成百科全書式的《畫譜》。七年後（1120），史

上有名的《宣和畫譜》書成，錄晉至宋畫家二三一人，畫六三九六軸；書中，王希孟的

名字連提都沒提，不消說，〈千里江山圖卷〉也沒編入。

〈千里圖卷〉傳到南宋，無人題識。到了元朝，僅有僧侶書法家李溥光寫於大德七

年（1303）的題跋，只對該卷畫技，大加讚揚而已，並未及其他。接下來，所有明代大

收藏家，都沒在〈千里圖卷〉上題字。此畫一直流傳到清代，連標題都沒有，清初大收

藏家梁清標（1620-1691）收此畫入「蕉林書屋」時，才順手擬了〈千里江山圖卷〉的名目。此畫後歸乾隆內府，有弘歷（1711-1799）題詩一首。九百年來，此畫的遭遇，跟現在完全不一樣，長時沒受到應有的重視。

是否徽宗對王希孟的藝術要求特別嚴格呢？我們細察畫史，結果也不盡然。因為六年後（1110），無法令他滿意的畫學，也一樣遭到裁撤的命運，畫家又全被趕回了翰林圖畫院。可見徽宗的繪畫美學主張，是超越基礎寫實，講求意境，甚至造境，希望畫家能合「言外之意」與「畫外之意」於一圖。而經過六年培訓之後，「畫學」中的畫家，一直無法滿足徽宗的要求，澆熄了他的熱切期望。

後來張擇端畫的〈清明上河圖〉，之所以能獲得他親筆題籤命名，還鈐上「雙龍小印」，定為「神品」，列入內府收藏，應該是完全符合了他的美學標準，才獲此殊遇。

不過，〈清明圖卷〉也沒收入《宣和畫譜》，可見此圖完成的時間，應在一一二〇年《畫譜》成書這年或稍後，故不及收入。不過，全圖一出，當時的大收藏家向氏，就在他的《評論圖畫記》記載〈清明圖卷〉云：「入選神品，藏者宜寶之」。可見〈清明圖卷〉當時是大受矚目，名噪一時的。再過六年，北宋亡國，此圖跟皇帝一起，被金人虜去。如此一來，金朝御府書畫監張著，才能在「大定丙午年」（1186），也就是該圖完

成六十六年後，在畫卷後題下此跋：

翰林張擇端，字正道，東武人也。幼讀書，遊學於京師，後習繪事，本工其界畫，尤嗜於舟車、市橋、郭徑，別成家數也。按向氏《評論圖畫記》云：「〈西湖爭標圖〉、〈清明上河圖〉，選入神品，藏者宜寶之。」大定丙午清明後一日，燕山張著跋。

過去關於〈清明圖卷〉的研究有五大派別，一為春天派，認為此圖是畫春季「清明」景致，全卷從頭到尾都是春景。不過，一向講究祥瑞的皇帝，居然會賞識一卷開頭就有掃墓歸來情景的圖畫，未免太不吉利又不合常識，於情於理，都難說通，不值一駁。

二為秋天派，反駁春天派說，畫卷裡有打赤膊的、打扇子的、賣西瓜的，不可能是春寒料峭的四月，肯定是秋景；但却無法解釋，為何畫卷開頭，有行旅一隊，頭戴氈帽，身穿重裘，出郭而去的情節。

三為京城寫實派，認為此畫是描繪當時汴京城內外的寫實之景，畫家坐在何處寫

生，從何種角度觀察，都清晰可辨。全畫等於旅遊指南，可以對照真景來看。不過，第四派地理派指出，按當時北宋汴京地圖，城牆內外有甕城多重，城外有拱橋三座，此畫所繪，只有拱橋一座，且沒有甕城，絕非寫實，應該是畫京城外的無名小城，主旨強調一片繁榮景象。

第五派主張，畫卷前後皆有殘損，只留下中間完好，揣測原卷當一直畫到皇宮內院中的龍池，池內有樓船競標比賽，後人應該可以據此將全圖補全。

五派學者，雖然對〈清明圖卷〉的內容看法不一，然都認為作者張擇端是畫匠出身，其繪製人物、車船、房屋的絕技，得自家傳。細查以上五派的各種揣測主張，皆飄渺無據，遊談無根，非從文化記號學的角度觀察，不能得到解決。

欲論此圖，應先以「知人論世」法，從作者下手。首先，張著說張擇端是「翰林」而且早年「遊學於京師」，應該詳實可信，因為二人年代相近，文獻足徵，人證亦不難找。一般把「遊學京師」當作敘述形容詞，實在不足為訓。「遊學京師」一語，據宋史，應是專有名詞。宋英宗治平三年（1066）知諫院司馬光上疏曰：

國家用人之法，非進士及第者，不得為官；非善為詩賦論策者，不得及第；非

遊學京師者，不善為詩賦論策。

可見「遊學京師」是形容考生資格的專有名詞，士子至少必須善為詩賦論策，才能得此資格，參加進士考試。由是可知，張擇端並非工匠，而是「善為詩賦論策」的文人畫家。

張擇端為徽宗畫的風俗圖卷，筆法非常成熟，主題、構圖、命意、情景，皆絲絲入扣，首尾相應，不是世事人情，通透精熟，不能到此，應是晚年得意之筆。由此推算，張擇端當是在十幾歲左右英宗（1032-1067）時代，抵達汴梁，趕上了「遊學京師」的制度。

英宗薨，神宗（1048-1058）繼位，啟用改革派王安石為相，熙寧四年（1071），下詔改革科舉，廢詩賦詞章，恢復以《春秋》三傳明經取士。二十多歲的張擇端，可能一舉奪得進士，順利進入翰林院；也可能因為不擅明經，轉以繪畫專長，也就是張著所謂的「後習繪事」，繼續留京發展，最後考入畫學，進入翰林院。總之，經過多年努力，他終於畫出〈清明上河圖〉，獲得了徽宗的激賞。據此推算，張擇端當出生於一〇五〇年左右，畫〈清明圖卷〉時，已經近七十歲，難怪筆法、佈局、練意，皆能

老到如此。

像張擇端這樣晚年成名的北宋畫家，還有李唐（1048-1130?），他在宣和六年（1124）創作出傳世名作〈萬壑松風圖〉，與〈清明圖卷〉完成的時間，十分接近。李唐有幸，與弟子蕭照，逃到了南宋，傳授他的斧劈皴法，發展了馬、夏畫派，影響巨大。而張擇端卻在北宋南渡後，失去消息，畫法頓成絕響，沒有弟子承其畫法，傳佈後世。

然而〈清明圖卷〉到底為何而畫？如此描寫大河兩岸城市生活百態的宏篇巨製，在此之前，有先例否？沒有皇家鉅室特別訂製，畫家應該是不會輕易動筆，成此偉構！遍查《歷代著錄畫目》，從隋唐到北宋，類似的風俗畫目或繪畫母題，前所未見。從「文化記號學」（cultural semiotics）觀之，文化系統中的兩大支柱，一是文學，二是繪畫；一種「母題」（motive），如在圖像記號系統中先例難覓，在文字記號系統裡可能會有。總之，任何一種「母題」，不可能憑空出現，必有其文字、圖像，或其他記號系統的源頭。

我們翻開中國文學史，赫然發現，詩詞文章中，有辭賦一門，專門描寫城市百態，而且形成了悠久的傳統，從漢代一直流行到北宋。只要從賦史入手，上下一查，必有

所獲。果然在元豐六年，大詩人周邦彥曾向神宗獻過一篇長達七千字的〈汴都賦〉（1084），讚揚新法，形容汴京市井舟船繁華之狀，傳頌一時，洛陽紙貴，文中所述，完全符合張擇端所描畫的內容。換句話說，張擇端的畫，應該受到〈汴都賦〉的啟發而作，因為徽宗也是贊同並推行新法的。

「賦」的寫法，介乎敘事與抒情之間，在空間次序上，講究以對照的手法描述地理方位，寫城市必云：「其東如何、其西如何、其南如何、其北如何」，以東對西，以南對北，無視於真實時空的行進次序；在時間次序上，賦一樣也講究對比手法，以春對秋，寒對暑，一年之內，強調以春秋兩季為主。以全年慶典最多的兩大季節「春秋」代表一年，傳統非常悠久，所謂「春華秋實」，正是孔子作《春秋》之意。

〈清明圖卷〉的時空次序，隨汴河兩岸連續對照展開，空間視點隨著河船河岸，對比移動，讓一日的時間，從清晨發展至正午；全卷的空間次序，以中央虹橋為界，讓一年的時間，在橋的右邊卷首處，以春天開始，過了虹橋後，進入秋天至卷尾。觀者在邊卷邊展，邊看邊收之際，不知不覺，從春天看到秋天。如此一來，春天派與秋天派的爭議，豁然而解。此畫從一年的時空配合發展觀之，春秋並列，暗示天下府庫充實、貿易昌隆、四海和樂，祥瑞處處，頌讚之意，充滿全畫；以一日的時空配合發展觀之，從卷

首清晨到卷尾正午，市面熱鬧，餐館滿座，午飯時候，日正當中，象徵著王朝的富足興盛。

第五派說此畫前後殘缺，不確。全畫一開始，寫毛驢馱炭在丁字路口，準備行過小木橋。以畫面丁字路結構而言，驢隊只能往小橋、大橋、城門方向走去，而所有的人、畜移動的方向，也都往城門，此外並無他處可去，由是可知，全畫起點在此，無有殘缺。卷軸發展快到城門時，所有人畜又反過來，開始有從城裡往城外走的，暗示全圖尾聲將至，其後再無發展。

畫卷的位置經營，符合「起承轉合」的賦法。通常賦一開始，前面有一段為楔子，也就是引言，此畫開始跟賦一樣，以一座小木橋、一艘小木船、一列小驢隊為全畫情節的引言，以後小橋變成畫面中央的大橋，小船化為各式各樣、各種角度的大船，小驢隊變成各式各樣的牛馬駱駝大隊。所以〈清明圖卷〉絕非對景寫生之作，而是畫家依其豐富生活經驗，綜合重組對照各種意象的藝術整體表現。

「情節」一詞原本是討論敘事小說的術語，是「多種細節事件」經小說家的藝術加工，重新組合對照而成。例如，一名學生走進校門前，先要起床、穿衣、吃飯，經過一連串「瑣碎事件」，他忽然在校門口，踩到一坨大便，正在懊惱之際，發現其中藏有一

顆十克拉的大鑽戒，轟動一時，從此開始了他悲慘不幸的一生。此時先前所描述的「瑣碎事件」，就立刻被成功轉化為「情節」，帶來了一大串前後對照的懸疑事件。

文字如此，圖像也是如此，尤其是長卷敘事繪畫。觀者在畫中看到的「情景」──樹橋、房屋，都只算是景物。有意識、有計劃、有思考、有對照的把「景物」重組，方能正式成為「情景」，可與畫面上其他「情景」對應對照成為「情節」。換言之，凡是在畫卷後面出現的「情景」，一定有相對應的「情景」出現。這種如詩歌般，有前後「意象」對照的「情景」藝術，正是宋徽宗所追求的意境。

為何王希孟的〈千里江山圖卷〉不受徽宗待見呢？原因是年輕的王希孟，只知以寫實為高，畫面中的「情景」呼應，不夠緊密，寓意不多，境界不高，不耐反覆咀嚼。所以徽宗閱罷後，隨手便賜給了蔡京，一點也不惋惜。

趙佶之所以命張擇端畫〈清明圖卷〉，大約是因為「河清」祥瑞事件的需要。宋徽宗登基，年號「大觀」。無巧不巧，從大觀元年（1107）開始，「乾寧軍、同州黃河清」；大觀二年（1108）又是「同州黃河清」，大觀三年（1109），還是「陝州、同州黃河清。」黃河在徽宗任內，連續清了三次。這對古代帝王來說，可算是天大的「應瑞」，非要有藝術創作，以紀其勝不行。

黃河從春秋時代以來，慢慢變得渾濁，還經常改道。於是「河清」，成了非常難得的吉兆。《左傳·襄公八年》就引《周詩》云：「俟河之清，人壽幾何！」人一輩子能遇到一次「河清」，就已萬幸，何況一連三次。黃河清，意味著聖人出。現在黃河居然連續三年清了三次，豈非大大的瑞應。歷代皇家都設有河官觀察黃河，哪一段清了，清了幾天，都有記錄。要迅速快馬上京報喜。為慶祝三次「河清」祥瑞，徽宗以後三次改元，每次都有「和」字在內，與「河」諧音。第一次河清，他改元「政和」，第二元為「重和」，到了一一一九年，第三次改元為「宣和」，實為歷代僅見。徽宗自稱「道君」，迷信非常，遇到祥瑞，必有繪畫紀錄慶祝。北京故宮藏有他題籤的〈瑞鶴圖〉及親自繪圖題詩的〈祥龍石圖〉都是例子。

三次河清這樣的大祥瑞，怎能不繪圖以慶？他命「畫學」繪製，結果畫了三年都不滿意，乾脆廢了「畫學」，後來遇到前「畫學」學生王希孟，認為經過教導，可能有望。可是當王希孟嘔心瀝血，把他的大河長卷繪成上呈後，居然不稱上意，被皇帝順手賜給了蔡京。此事對他打擊之大，可想而知。王希孟早夭，可能與這次挫折有關。

此後徽宗又等了六、七年，發現了張擇端，君臣一拍即合，畫出〈清明上河圖〉。此一畫題，為徽宗親題親書，取政治清明和平、天下「海晏河清」之意，「上河」與

▲張擇端〈清明上河圖卷〉局部「殘損奔馬」，約作於1120年，絹本手卷。

「尚和」諧音，呼應「政和」、「重和」及「宣和」三個年號。

〈清明圖卷〉當是宣和元年（1119），徽宗為慶祝改元，責令張擇端繪製的，次年圖卷與《宣和畫譜》，剛好一起完成。

這就是〈千里圖卷〉、〈清明圖卷〉為何都以大河為圖畫重心的原因，可與盛唐玄宗時，吳道子與李思訓奉命畫「嘉陵江山水」於大同殿壁的佳話，相互對照。

〈清明圖卷〉中的情節對應，非常複雜，除了驢隊、小橋、小舟之外，開始一幕戲劇性的「奔馬」情景，就深得徽宗心

意。可惜此景畫面殘損，奔馬只剩下馬屁股及後腿，馬後有人跟著奔跑呼喝，其後還有轎子相隨，造成了千古之謎。路旁一位老婦，看到快馬飛奔而來，急忙去攔阻一名即將闖入馬路的小孩，對街路邊，則有兩頭清早尚未下田的耕牛，回首好奇的觀看奔馬。而此馬頭身軀幹殘損，騎士也完全不見。春天派解釋為此景清明節清晨，乘轎祭祖掃墓歸來者，急於「快馬」返城；秋天派則解釋為「驚馬」失道。一件以國泰民安為主題的畫卷，一開始就畫「上墳歸來」和「驚馬失道」，實在難以自圓其說。

合理的推測，這該是一匹傳遞「河清」喜訊的快馬，騎士手中應執有大宋年號及河清字樣的旗幟，故其後有人吆喝追隨。此畫進入金朝御府後，因為政治忌諱，馬上的人旗，均遭刻意小心挖去。這就是為何〈清明圖卷〉全卷完好無缺，這段畫面四周亦完好無損，而單只是畫面中央人馬旗幟殘損不見的原因。此一駿馬八百里加急報喜的情節，在畫卷中段，出現了呼應。觀者可以看見此馬正在享受特權，躺臥於官府前院，安靜休息。〈清明圖卷〉裡所有的馬匹都在工作，只有此一有功之馬，例外。

所有在畫卷前半部出現的重要情節，後面都有情節呼應。比如畫卷開始的運貨驢隊。張擇端不但畫出驢背上的竹簍，而且還不厭其煩的畫出簍中木炭，這對一般畫家說來，可謂多此一舉，自找麻煩。

如果我們細查宋代經濟史，便會發現，當時汴京大都會，人口眾多，冬末早春，天氣極寒，家家需焚燒木炭取暖，炭價暴漲。商人無利不起早，故有驢隊清晨運炭入城販售之舉。北宋孟元老自一一○三年起，在汴京生活了二十多年，晚年寫下《東京夢華錄》（1147），鉅細靡遺的記載了京師種種。他提及當時京師為了保持整潔，規定卸炭要在城外完成。〈清明圖卷〉的「卸炭」情節，果然可在城外樹下找到，幾頭驢子背上的炭，已卸下大半，一旁有炭販子，挑著空炭簍，行過小橋走來，如此情節，正好可與卷首送炭驢隊呼應。

許多人研究此畫五十多年，也沒特別注意到此一卸炭情節。如果根據我的「羅派視角」及思考模式來看此圖，便可察覺畫卷前後上下有多處情節對照，按辭賦意象對應排比並列法而成，產生出各種言外之意。

全卷中段，主題大戲登場，「大船迴渡虹橋」情節出現：是該畫的戲劇性高潮。此景若以前後對照法閱讀，謎團頓解。一般藝術史家解說橋下大船的場面，總喜歡往壞處聯想，說橋上人多，看到大船忽然斷了纜索，順急流漂來，幾乎要撞上虹橋，危急萬分，兩岸民眾都在圍觀驚呼。大家想想，眾多船舶停靠的碼頭，水流怎麼會湍急，沒有颶風、沒有大浪，船纜如何會斷？硬要持「大船撞虹橋」之說，實在一無可取。

▲張擇端〈清明上河圖卷〉局部「臥馬休息」，約作於1120年，絹本
手卷。

▲張擇端〈清明上河圖卷〉局部「運貨驢隊」，約作於1120年，
絹本手卷。

▲張擇端〈清明上河圖卷〉局部「驢隊卸炭」，約作於1120年，
絹本手卷。

畫卷中船隻雖多，然畫家只藉一條船，畫出船隻操作的各種角度與狀況。啟航遠離的船，吃水很深，表示貨物裝滿。靠岸的船，浮起很高，因為貨已卸盡；有些船剛剛靠岸，所以船頭向右，有些已經重新載滿貨物，準備啟航，所以船頭早已調頭。再看這艘戲劇性的大船……為什麼要橫在河中央呢？以船舶碼頭觀之，從外面運貨進來的船隻，靠岸卸貨，重新裝貨，再度開航，必須調頭，才能離開。這些船無法繼續再往上游行駛，因為再上去就是卷首小木橋、小木船的淺水區了。所有下游的來船，到此必須調頭，方能離去。船在擁擠的河面上調頭，當然是十分戲劇性的一刻，也是兩岸觀眾最愛看的熱鬧，所以大家都聚集過來，在橋上橋邊、岸上船上，有幫忙的、有吆喝的、有看個究竟的，有指指點點的，細察眾人面容，毫無憂心懼怕之色。畫家故意選擇這個熱鬧場景作高潮，當具有深刻用心，其象徵意義是說：這艘已滿載貨物的船，吃水很深，準備調頭重新啟航，大家都興致勃勃從四周圍攏，是熱鬧歡慶的時節，可與卷首奔馬報喜互和改元，國運重新開始，有改革新政要啟動，樂觀其成。畫家藉著此情此景，暗示宣映，更可暗示徽宗擁護變法派的決心。以此法解讀全畫，許多「疑難雜症」，讀之不通的地方，應該都可慢慢理順。

我認為張擇端是文人畫家，他參考「辭賦」手法，把文字敘述，轉化成寓意繁多的

圖像記號。明朝大學士李東陽，是辭賦好手，他在此圖尾跋中，用文字描寫了全畫，讀起來簡直像一篇小賦。張擇端根據周邦彥的〈汴都賦〉繪製出城市風俗長卷，而李東陽據圖，再還原成辭賦一篇。從文字到圖像又到文字，李東陽完成了一則有趣的圖文輪迴。通過圖象繪畫與文字記號的雙重翻譯，我們把李東陽的「描述」與周邦彥的名賦對照，居然十分神似，這是研究〈清明上河圖〉的一樁意外發現。

詩中有畫畫中詩

——論玉澗的〈山市晴巒圖〉

雨拖雲腳斂長沙，
隱隱殘虹帶晚霞；
最好市橋官柳外，
酒旗搖曳客思家。

——題〈山市晴巒圖〉

此詩傳為元初禪畫家玉澗所作，題在他所畫的〈山市晴巒圖〉上，此圖現存於東京的「出光美術館」。筆者曾應夏威夷「西東文化中心」之邀，參加「大地藝術國際研討會」（The Art of the Land），發表論文，得識日本學習院大學美學教授小林忠，蒙他

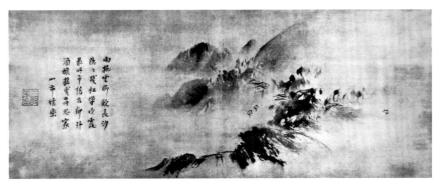

▲元初僧瑩玉澗〈山市晴巒圖〉，絹本橫披鏡心。（日本出光美術館藏）

引介，有緣於歸國途中，得見此圖，特此一述觀後心得。

據日本學者鈴木敬研究，宋末元初能畫的和尚，有四個人法號玉澗，其中以瑩玉澗與玉澗若芬二人最有可能是此圖的作者。高居翰（James Cahil）在他的《中國古畫索引》（*An Index of Early Chinese Painters and Paintings: Tang, Sung and Yüan, Berkeley: University of California Press, 1980*）中認為，瑩玉澗與玉澗若芬都是十三世紀中葉以前的和尚畫家：瑩玉澗世居杭州西湖，山水法徽宗皇帝，頗負時譽；若芬先居揚州，後遷至浙江吳州，他本姓曹，字仲石，號芙蓉山主，畫有禪意，但習的却是天台宗。高居翰指出，世傳的玉澗作品，屬於若芬的成分較大。

目前號稱玉澗的作品，較為可觀的有十三件，其中最精彩的五件，全都在日本：（一）〈煙波漁

舟〉，現存國立京都美術館收藏；（二）〈爐峯香冷水雲孤〉（廬山瀑布），現存東京私人收藏；（三）〈洞庭秋月〉（〈瀟湘八景〉之一），現存日本私人收藏；（四）〈遠渚歸舟〉（〈瀟湘八景〉之一）東京私人收藏；（五）〈山市晴巒〉（〈瀟湘八景〉之一），東京出光美術館收藏。

〈山市晴巒圖〉為〈瀟湘八景〉之一，是當時流行的題材。橫幅型式，畫的重點在中央，向四周擴散，漸淡漸疏，漸漸空白。上下左右的空白，皆差不多對等，而以左邊的空白較多，似乎是有意留下，以供題詩。右邊的空白，以幾筆淡淡的遠樹，半個濃墨屋頂及一個濃墨行人為平衡。可見畫家對空白的處理，十分謹慎而細心，看似不經意的塗寫，其實是經過巧思安排，一點也不馬虎，是山水畫構圖的一大突破，成為由「畫面中央聚焦」的構圖典範。由是可知，題畫的方式與規矩，在當時已經相當成熟了。

讓我們先看全詩。所謂「雲腳」，是指「雲縷之低垂者」，是指雲多而低，帶雨而行，蔽住了長長的沙灘。首句「雨拖雲腳欲長沙」。李賀〈崇義里滯雨詩〉有句云：「家山遠千里，雲腳天東頭。」白居易〈錢塘湖春行詩〉亦云：「孤山寺北賈亭西，水面初平雲腳低。」在這兩首詩中，「雲腳」都是指雲層壓低的情況。而陸游的〈風雲交作戲題詩〉中，則有這樣的用法：「雲腳如龍爪，空中挾雨來。」可見「雲腳」是描寫

低雲散雨的情況。因此，「雨拖雲腳」，應該是「雲腳拖雨」的倒裝句法。「斂」通「斂」，有「收藏」的意思。低雲帶雨而過，河川平沙，當然就被一片迷濛的煙雲，蔽住不見。

第二句「隱隱殘虹帶晚霞」，是指大雨過後，天氣放晴，空中出現半段彩虹，映照晚霞。此句主旨在時間，與首句點出的地點，相互呼應。而從第一句到第二句，時間是流動的：這一點，在畫法上也有表現，等一下論畫時再詳解。而從第一句到第二句，時間是下午，到了「隱隱殘虹」，便是傍晚了。空間也跟著流動，從低處的「長沙」，到高處的「晚霞」，從實在的河川，到虛靈的天空。這一點，在畫中的筆法及構圖也有交代。這種遊動的空間，為整首詩佈置了一個動中有靜，靜中有動，實中有虛，虛中有實的背景。「雨拖雲腳」是動，然動中有靜，因為雲雨的動，有時是迷迷濛濛，並不明顯。「殘虹晚霞」是靜，然二者又都容易迅速消失，故亦是動的。這一動一靜，與詩的主題產生了密切的關聯。

首二句，是畫家從自然界所選擇出來的意象，並將這些意象組織安排在一起，使之產生一種近似連貫的意象活動。至於這組意象所代表的意義為何，到目前為止尚不得而知。一定要等到後兩行的意義出現後，前兩行的內容，方才能夠得到恰當的定位與詮

釋。

三、四兩句為「最好市橋官柳外，酒旗搖曳客思家。」此二句採用「賦法」，一氣呵成，不容分解。「市橋」為一般橋名，通常為人所知的有河北省邯鄲縣西門外的「市橋」，及廣東省東莞縣的「市橋」；也有地方以此為名，一在廣東沙灣水北岸，一在四川成都縣西。我想「市橋」在此並非指特定之橋名、地名，可解為市集附近的橋樑，與「市街」、「市廛」、「市場」、「市集」等用法差不多。

「官柳」有二解，一是指「官廳門前庭內所植之柳」。《晉書》〈陶侃傳〉中便提到：陶侃「嘗課諸營種柳，都尉夏施盜官柳，植之己門。侃見駐車，曰：『此武昌西門前柳，何因盜來此種。』」可見官柳是一種公共造產，有水土保持的作用，不可隨意偷盜。

《通俗編》中有「草木、官柳」條，認為官柳是指「大道上之柳也」。並有按語，謂「今江北大道上柳，皆稱官柳。」市橋之外的大道上，官柳成排，柳蔭之中，常有酒家客舍，並有「酒旗搖曳」於柳梢間，以廣招徠。這種地方不是別處，正是城外送別的場所。「柳」、「留」同音，送客折柳，有暗示「留」住客人之意，此事在唐代最為流行，詩中折柳之句，俯拾即是。外出旅人，行走至此，遇到風雨，暫避於客舍之中，在

墨彩之美　114

酒樓買醉之餘，觸景生情，不免思鄉起來。

　　讀詩至此，我們可以知道，這是一首遊子懷鄉之作。「雲腳帶晚霞」，都與懷鄉、懷念過去有關。醉中思鄉，恍兮忽兮，有如在夢中一般：「雨拖雲腳」正好有夢幻的迷離，「殘虹晚霞」則反映了酒醉的燦爛；酒醉之色正是「殘虹晚霞」之色，夢歸之境亦近雲雨朦朧之景。官柳棵棵，益增別離去留之愁思；「酒旗搖曳」，正是解愁驅悶的良藥。雲雨過後，方才得見殘虹映照晚霞，一片艷紅；酒過三巡，故鄉之情突然翻上心頭，醺然酡然。由是可知，這首詩的言外之意，是在一個「醉」字。雨雲之過，長虹殘破，晚霞顯現，皆與醉意、酒情有關，與夢境、醉鄉亦有牽連。

　　畫家作畫，無非是用一組繪畫圖像記號──非文字表意符號──來表達自己的情思。畫家使用記號所表達的內容與主旨，可以從他所選擇的媒介及用法得知。玉澗此畫，在使用媒介方面，純以水墨為之：其中有山石、危岸、獨橋、房屋、遠山、近樹及人物等記號，一律以墨色的乾濕濃淡來表現。在具體形象方面，最為顯著的是，沒有一個記號或意象是完整畫出的。所有自然與人工的對象，全都出之以簡筆，只畫一部分，充滿了暗示性。畫面水墨酣暢，筆法快速，精確有力，一氣呵成，乾淨俐落，真可謂沉

著痛快兼而有之。

如果我們對照畫面與詩文的話，便可發現，兩者之間重疊的意象可謂少之又少。畫上沒有殘虹，亦無晚霞的描寫。有樹，但看不出有柳樹的樣子；有房舍，但並無酒樓或客舍的暗示。甚至連傳統的貫技「酒旗」這樣的成語，也沒有畫。

宋鄧椿（一一二七前～一一八九）在《畫繼》（專論一〇七四～一一六七之間的繪畫）裡，曾記載過許多當時繪畫語言「符號化」的故事。其中提到徽宗政和年間，嘗以「竹鎖橋邊賣酒家」之句試畫士：應試者無不在酒家二字下工夫，惟有一人，但於橋頭竹外，掛一「酒帘」，上書「酒」字而已，便讓觀者知道酒家在竹林之內。由此可知，在當時，以部分暗示整體的畫法，正方興未艾；這一點，正好與寫詩的方法相呼應。因為，詩家吟哦，首重「言外之意」，複雜的情思無法說明，非用暗示之法，不足以達「意」，故多用「以有限暗示無限，以部分代替全體」的手法來寫作，此無他，讓讀者在閱讀時，有自由聯想或想像的空間，使「有限」的句子，蘊涵「不盡」之意。

「竹鎖橋邊賣酒家」，其中竹、橋、賣酒家，都是以文字記號代替自然對象，是一種經過選擇排列的結果。此情此景，由詩人著一「鎖」字後，自然界彼此平行並列的物象，便產生了戲劇性關係：「橋」要通往「酒家」，但「酒家」却被「竹」林鎖住。如

此一來，三種外在世界的物象便被「擬人化」了，產生戲劇性的張力，彼此相互關聯，密不可分。如果把「橋」省略，那「竹」鎖「酒家」的理由便消失了。因為橋本身便有「非通不可」的含意；在河流、斷岸難渡又非渡不可的地方，方才架橋。橋邊的酒家，是一定要過得橋來，方能進入。現在竹林竟然橫腰擋道，使橋與酒家斷絕，因此，三者間的糾纏關係，通過此一「鎖」字，方告確立。

「鎖」字做為動詞，有濃烈的「主動」與「強制」意味，而其主旨則是把東西「收藏」起來，使人無法接觸。不過，既然酒家被竹林鎖住，又如何知道是酒家？此處「言外之意」的方向，便分外明顯了。酒家雖被鎖住，但酒家本身的屋舍，並非唯一辨識酒家之所以為酒家的「資訊」。此外，「酒旗」、「酒香」、「酒客」、「酒車」等等，都是暗示酒家存在的資訊記號。這些沒有講明的資訊記號，便是詩人為讀者留下的想像空間，大家可以把酒家與竹林之間欲藏還露的各種情況，想像一番，意味無窮。

畫家作畫，以形象為主，無法也不必把「鎖」字以繪畫記號表出，如真畫一把大鎖，掛在竹林之外，豈不搞笑。若硬要蠻幹，那就成了直接「宣告」的宣傳畫或漫畫。

因此，畫家只要把「鎖」字的言外之意：「藏」，暗示出來即可。竹林藏得住酒家的房舍，但藏不住與酒家相關的各種物件及活動。如酒徒、酒香、酒旗、酒車……等。在此

畫家選擇了其中最易描畫的酒家記號：「酒旗」，並方便又自然的在旗上，把人為文字符號「酒」寫出，暗示竹林中藏有酒家。

玉澗此畫，並沒有完全運用上述的繪畫技巧。他只是把他所要畫的繪畫記號，以簡筆畫出，達到了在「形象上」以部分暗示整體的目的。至於如何達到「意義上」以部分暗示整體的效果，則還待讀畫者進一步的探求與體會。

我們知道，玉澗題畫詩的「言外之意」，是靠雨、雲、長沙、殘虹、晚霞、市橋、官柳、酒旗等意象所產生的相互關係所組成。但這些意象，除了市橋外，其餘的在畫中並沒有出現。我們不知道詩與畫是哪一項先完成的，因此也就無法測知，玉澗是依詩畫圖，還是依圖題詩。但從完成的作品來看，孰先孰後，已無關緊要，因為畫家無意要為詩製作插圖，畫本身是獨立的，並沒淪為詩的說明；詩並非畫的解說，也有其自主的生命，是一個首尾相應的有機體。因此，要瞭解畫的「畫外之意」，還要從繪畫本身所使用的水墨記號與表現來尋求。

水墨記號的基本元素是濃淡乾濕。也就是近者濃，遠者淡，硬者乾，潤者濕。以此畫的安排來看，濃而乾的是近景的石岸市橋，淡而濕的是遠山樹叢。屋宇房舍用的是濃墨，表現其堅硬之本質。沙土泥壁用的是淡而乾的墨，表現其遠而硬的特色。人物點景

全用濃墨，顯其精神。此外，樹叢、遠山、雲雨全用濃濕淡三者相混之墨法，有層次的畫出。所有的物象筆墨都向畫裡的中心空虛處集合——指向中間的兩個行人，然後再向四周漸漸擴散淡去。

上述水墨濃淡乾濕所產生的意義，要與筆法的快慢粗細配合，方能看得出來。此圖前景用筆快速，線條顯露，筆跡清晰；中景以後，筆法稍緩，改為塊面畫法，水份增多，一片煙雨朦朧。整體而言，全畫的筆法是快速的，水墨的暈染亦明顯有其速度感。

這種速度感在時間上所顯示的，是動作的進行式，在空間上所顯示的，是地點的遊動性。

我們把水墨的濃淡乾濕，筆法的快慢粗細，與時間的發展及空間的互動連起來看，便可知道，畫家所要表現的，是一個快速變動、極端不穩定的「遊動世界」，而這個隨時隨地有淡去隱去的危險。從另一個角度來看，我們發現，畫家似乎是在暗示，整個風景，只在煙開雲散的剎那，才出現在畫面上。四周雲霧，要不了多久，便會再度圍攏過來，使畫面上朦朧的景物，完全消失不見。這一點，我們從畫面構圖的安排，便可看出。

此畫的構圖是採用在畫面中央聚焦後，再向四周擴散的辦法，是中國墨彩繪畫史

上，最具獨創的構圖之一，佔有里程碑式的重大意義。其前景的巨石，筆跡顯露，完全不加修飾或補景，充分顯示了大石無根的意思，使整個畫面凌空飛起，躍入一個幻想的境界。因此，當觀者看畫時，第一個反應，便是好像進入了一種似幻又真的夢幻世界，覺得一切都不穩定，都在快速遊動。一方面有暢快淋漓的感覺，一方面又有美景稍縱即逝的驚心。

上述綜合性的感受與領悟，源自於墨彩畫記號系統三元素的有機結合。第一種元素便是墨色二元對立關係，也就是乾濕濃淡的關係，這種關係詮釋了自然與人工對象物的本質，如遠近硬軟……等等。第二種元素是線條二元對立關係，也就是運筆快慢粗細、塊面與線型的關係，這種關係詮釋了時間與空間的本質：表達了時間的狀態；也傳達了物象之間形而下及形而上的關係。第三種元素是構圖，也就是一、二種元素的綜合分配及處理，點出畫與不畫的實虛關係，反映了畫家心中所要表達的情思。

〈山市晴巒圖〉的繪畫記號內容，描寫了山市間煙雲陰晴的狀態，山水在雲霧間忽隱忽現的變幻，被畫家刻劃得入木三分，非常傳神。但其「畫外之意」則表達了一種畫家對山水的詮釋，認為「一切有為法，如夢似幻，如露似電」，一閃即逝，瞬間成空。這種看法，當是佛家或禪家對人生的基本論點。

我們拿「畫外之意」與「言外之意」對照一下，便可發現，在表達「如夢似幻」的感覺這一點上，二者是相通的。煙雲的變幻與滅與夢有關；墨色的淋漓酣暢則與醉有關。詩人運用文字描寫「醉酒」時，「殘虹」、「晚霞」是最好的「相應意象」或「興起物象」，用艾略特（T. S. Eliot, 1888-1965）的說法，就是「客觀相關物」（Objective Correlative）。畫家用筆墨表達醉酒時，不拘形跡的筆揮墨灑，「潑墨」與「簡筆」是最佳的「興起物象」。詩人寫思鄉夢幻，多用美酒引出思家的幻想；畫家表現夢幻，則常用煙雲來暗示朦朧的理想。二者手法不同，用的記號也不一樣，但都可達到相同的目的。

看完畫，再看詩，我們當對詩意有另一層理解。所謂「客思家」的「家」，本是指具體的家鄉；但在此，也可做「本源」解，成了「道體」的象徵；而酒似乎成了頓悟的媒介。禪畫家以筆墨為得參大道之方便法門，以山水為體會佛法的手段，畫出電光石火似的作品，充分的表達了習禪頓悟的過程。而詩家則利用文字的指引及組合，多方啟發揭露道體，使人讀後為之開悟。詩家慣以情景交融為作詩的手法之一。此詩四分之三寫景，最後點出「思家」的趣旨；而此「思」亦可轉化為「道」。畫家作畫，手法亦不外乎情景交融，藉筆墨結構妙「景」，把「情」的內容點出。因此兩種不同的藝術，在手法

法使用上，便有了相互重疊的地方。

詩不是畫的解說，畫不是詩的插圖，兩者分別有其獨立自主的生命，都是有機體。

因此，只有言外之意與畫外之意能夠相互配合時，我們才可說「詩中有畫、畫中有詩」，除此之外，所有硬性匹配、勉強湊合的作品，都是任意混合的看圖識字或宣傳圖說，品質多半不高，難以成為佳作。

結語

〈山市晴巒〉這首詩，從詩史觀點來看，並非特出的作品，歷來寫酒中懷鄉、雨中懷鄉的作品，多如過江之鯽，佳作連連，不勝枚舉。單就元朝以前的詩而論，這方面的名篇便不少。較早如六朝何遜的〈相送〉，便是雨中思鄉的佳例。

客心已百念，孤遊重千里；

江暗雨欲來，浪白風初起。

唐朝許渾的〈秋日赴闕題潼關驛樓〉，則是酒中懷鄉的名篇：

紅葉晚蕭蕭，長亭酒一瓢。

殘雲歸太華，疏雨過中條。

樹色隨山迴，河聲入海遙。

帝鄉明日到，猶自夢漁樵。

〈山市晴巒〉，以詩論詩，固是精當之作，但放在詩史上來看，便只是佳作之一而已，並不佔有特別突出的位置，既不空前，亦不絕後。

可是〈山市晴巒圖〉就不同了，無論是就筆墨的運用，構圖的獨創，思想的深度，以及美學的突破，以墨彩山水畫而論，都可以說是空前的特例。由是可知，此畫在中國繪畫史上所佔的地位，要比題詩在中國詩史上所佔的地位，重要得多。要想在中國文藝史上找到一張詩畫，能夠在詩史畫史都佔同樣的重要地位，可謂難之又難。退而求其次，能夠做到像〈山市晴巒圖〉這個樣子，已經是珍貴異常了。

清奇古怪通鬼神

——論陳洪綬的畫

（一）亂世蓮生永不老

近見坊間出版《明陳洪綬畫集》1，收入了他設色精品九幅；花鳥一幀、人物三幀、山水五幀，都是神妙之作。這一套彩色影本，幾年前，我曾在華盛頓州立大學圖書館看過，是上海人民美術精印出版的。其中以那五幀山水最為珍貴，真是幅幅筆法不同，件件構圖佳絕，工筆也好寫意也罷，俱臻妙境；大師面目之多，真是深不可測。洪綬為畫，特重造形，清奇古怪，骨氣凌雲，可謂能通鬼神。《莊子》〈達生篇〉云：「梓慶削木為鐻。鐻成，見者驚猶鬼神。」「鐻」同「虡」是懸掛銅鐘樂器的立

柱，可削成各種造形。陳洪綬刻劃人物山川，用筆如刀，神采煥發，可謂「畫中梓慶」。

陳洪綬生於明萬曆二十六年（1598-1652），比另一位大畫家「四王」之一的王時敏（1592-1680），小六歲。此時正值明末，世局開始動盪不安：日軍侵略朝鮮之戰，剛剛告一段落（萬曆二十六年）；東林黨之爭與努爾哈赤建後金國，則相繼而來；洪綬生於這樣一個變動的時代，居然能完成他的藝術追求，實在有超人的才氣與毅力。

洪綬字章侯，號老蓮，浙江諸暨人，為明國子監生。他從小聰穎過人，喜歡書畫，早有神童之譽。史稱其：「兒時學畫，便不規規形似，蓋得之於性，非積習所能改者。」[2] 我們看萬曆三十七年己酉（1609）他十一、二歲時所做的〈倣吳道玄乾坤交泰圖〉，便不得不驚嘆他的鬼墨神筆，實在不同凡響。此圖大約是從唐朝吳道子畫〈玄武圖〉的黑白石刻拓片，轉化而來，至於筆墨細節，應該全是少年陳洪綬以己意添補，完成度竟然如此之高，實在令人咋舌。

1　余毅編《明陳洪綬畫集》，（台北：中華書畫出版社，民國六十三年）。
2　同前，見〈陳洪綬傳略〉一文，頁一。

▲陳洪綬〈黃流巨津〉，絹本設色冊頁。

後來，他拜藍田叔藍瑛（1585-1666）為師，藝事大進。周亮工（1612-1672）在《讀畫錄》中曾提及他「渡江榻杭州府學七十二賢石刻。」這一組人物畫，相傳為宋李龍眠所作，章侯「閉戶摹十日，盡得之，出示人曰：『何若？』曰：『似矣！』則喜。又摹十日，出示人曰：『何若？』曰：『勿似也。』則更喜。數摹而變其法，易圓以方，易整以散，人勿得辨也。」由是可見他從模倣中求變化求創造的精神。

我們看他十八歲所畫的〈無極長生圖〉，中有長題云：「此老者，蹲坐於不識不知之地，居於無何有之鄉。鴻濛點劫以前，有此金筋玉骨秉受乾健之體，天地以一開一闔

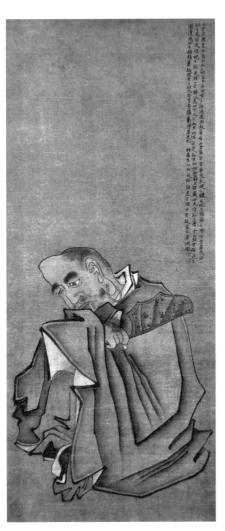

▲明代陳洪綬〈無極長生圖〉，1615年，
　絹本設色立軸。

▲陳洪綬〈倣吳道玄乾坤交泰圖〉，
　1609作，紙本水墨立軸。

之際，即老者一吐一納之無疣，出沒隱現之端，來時去時，八萬四千人不知其所終，亦莫知其所始。此義出《楞嚴》，世未有知之者。余作此〈無極長生圖〉，道為世之稱觴壽，或問老之姓氏，即無量勝動佛者是也。時萬曆乙卯秋，楓谿蓮子陳洪綬敬寫於廣懷閣。」觀此畫人物造型，清奇古拙，衣紋筆法，方硬挺勁，應該是受到石刻影響後所畫的作品。

他十九歲作〈離騷歌圖〉，為朋輩所讚賞，於崇禎十一年（1638）付梓，又名〈九歌圖〉，得到廣泛的流傳，成為章侯一生中最早刻印出版的插圖。屈原（343-278B.C.）的《離騷》，從宋朝開始就有人作插圖，大畫家李公麟（1049-1106）曾做〈九歌圖〉便是很好的例子。然而這些名家之作輾轉流傳翻刻至今，都散失了，現在能夠得見的，章侯所作，算是較早也較完整的例子。

章侯在隨藍瑛學畫期間，父母相繼去世；其兄恐他分奪家產，處處為難，兄弟之間因此失和。於是他毅然讓出家產，前往紹興，以賣畫為生，雖然生活困苦，但對繪事未敢稍有鬆懈，因此畫名漸彰。

崇禎元年，他正值三十幾歲的壯年，被召入供奉，臨摹歷代帝皇圖像，得以縱觀大內書畫，繪事益進，史稱其作品「涵雅靜穆，渾然有太古風」。可惜好景不常，崇禎

二年（1629）流寇大起；九年，後金改國號為清；十年，清兵降服朝鮮後，開始大舉犯邊，章侯安靜的繪畫生活，遭到破壞。尤其是崇禎十七年（1644），歲次甲申，李自成陷北京，福王即位於南京；老蓮倉皇出奔，避難紹興，開始了他晚年顛沛流離的生涯。

順治三年，清兵在江南大肆捕殺遺民；陳洪綬不得已，亡命山谷之間，薙髮為僧，遁入雲門，始號「悔遲」，混跡浮屠之間，鬻畫自活，縱酒自放。張浦山（1685-1760）《畫徵錄》說他自「甲申後，自號悔遲⋯⋯嘗為諸生。南都破，為固山額真所得。山慕其名，優遇之，後亡歸。」[3] 大約就是指上述這段事情。

甲申之變，對章侯是一大刺激；更號老蓮、弗遲，時年四十七歲；晚年避難雲門時，又號悔僧、雲門僧。清順治二年（1645），清兵陷南京，唐王即位福州，明朝大勢已去；老蓮身為遺民，愁苦非常，製作了許多《博古葉子》，流傳民間，描繪歌頌歷來愛國志士與清貧高潔的逸民。過了七年，他病逝於家，享壽五十五歲。以現在的眼光來看，可謂英年早逝了。

3 俞劍華編《中國畫論類編》，（台北：華正書局，民國六十四年），頁一四○。

（二）三百年無此筆墨

一般畫史提到陳洪綬，都認為他是人物畫大家，花鳥畫能手，殊不知老蓮的山水畫也是明代一絕，能與沈、文、唐、仇、董、藍一爭長短；史稱其「山水多師黃鶴山樵筆意，而另出機杼，自成一格。」4 固然不錯；但老蓮的山水筆法，變化很多，在王蒙之外，他亦精通藍瑛的畫法，對梅花道人、石田老人的筆意，也十分精熟。例如《老蓮遺意》中的那幾幅山水，就實在不讓沈周。順治四年（1647）五十歲的他，作〈秋林嘯傲

▲陳洪綬〈秋林嘯傲圖〉，1647年，紙本設色立軸。（安徽省博物館藏）

▲陳洪綬〈石橋策杖圖〉紙本淺設色〈山水冊頁〉八開之一。

圖〉，便是以石田筆意為主，參酌山樵墨法而成，沉鬱蒼勁，墨彩照人，可以下開吳漁

山法門。

可見論者硬要說他完全師承王蒙，並不恰當。即使老蓮常常刻意模倣山樵之作，其

用筆也是高古而峻潔，工整又多變，能夠從叔明的筆意中，蛻化出來，當得上是自成一

格。他畫山水，筆多皴少，有時很像是從文徵明的青綠山水中脫胎而來，但博雅古厚，

又不同於衡山的秀麗。我們看他的〈遠浦歸帆〉、〈谿石圖〉、〈黃流巨津〉、〈倣李

唐筆意〉，以及〈倣趙千里筆意〉便可明白，說他是一代山水大家，並不為過。

老蓮對宋畫非常推崇，於大年、北苑、巨然……等諸家更是拜服。《玉几山房畫外

錄》曾載他對宋畫的看法：「眉公有云：『宋人不能單刀直入，不如元畫之疏。』非定

論也。如大年、北苑、巨然、晉卿、龍眠、襄陽諸君子，亦謂之密耶？此元人黃、王、

倪、吳、高、趙之祖。古人祖述之法，無不嚴謹。即如倪老數筆，都有部署法律。小大

李將軍、營邱、伯駒諸公，雖千門萬戶，千山萬水，都有韻致，人自不死心觀之，學之

耳，孰謂宋不如元哉！若宋之可恨，馬遠、夏圭真畫家之敗羣也。」5

陳眉公（1558-1639）是「南宗」健將，褒元貶宋，是當然的事。因為自香光以來，

「崇元抑宋」已成風氣；老蓮敢獨排眾議，指出宋畫佳處，自是難能。奇怪的是，他似

乎對構圖別有韻緻的馬夏斧劈山水一派，十分憎惡，這可能是因為戴進以後，浙派在江南十分流行的關係。浙派末流，用筆狂怪，囂張橫掃，令人齒冷，這可能是「馬夏浙派」失去老蓮青睞的重要因素之一；但我想主要還是因為老蓮不喜水墨淋漓的畫法；因為他的畫，一向都是以內省自制的筆路為主，很少用即興潑墨的手段。我們看他的〈自題撫周長史畫〉便可明白，其文曰：

吾摹周長史畫至再三，猶不欲已。人曰：「此畫已過周而猶嗛嗛何也？」吾曰：「此所以不及者也，吾畫易見好，則能事未盡也。長史本無不能，而若無能，此難能也。」[6]（見《玉几山房畫外錄》）

古人所謂「無能」也就是古拙，是含蓄的極致，這正是老蓮所追求的。難怪他在〈倣李唐筆意〉一畫中，用的是近乎馬和之的筆法。我們知道，李唐是馬、夏之祖，倣

5 見《中國畫論類編》，頁一四○。
6 同前，頁一三九。

李唐而用柔媚表現的馬和之筆法，真是有意開大斧劈的玩笑。由此也可見老蓮的天真與頑皮。

陳洪綬的人物畫，在中國畫史上是獨樹一幟精妙非常的。張庚《畫徵錄》說他：「畫人物，軀幹偉岸，衣紋清圓細勁，兼有公麟、子昂之妙。設色學吳生法，其力量氣局，超拔，磊落，往往仇、唐之上，蓋三百年無此筆墨也。」所謂吳生，即是指吳道子。明代大內是否還存留有吳道子的畫，我們不得而知；但所謂的吳生設色法，我想不外乎一本以來的規矩，在衣紋鉤勒之下加色墨暈染，如〈女史箴圖卷〉、〈歷代帝王圖卷〉中的設色方法一般。的確，這樣的設色法，在明朝的唐、仇畫中已經少見，老蓮大量採用，加上圓勁的鐵線描或遊絲描，畫面當然會給人一種高古的感覺。史稱其畫「經史故事，狀貌服飾，必與時代吻合，洵推能品」；畫人物而兼有歷史考證，當然要搏得直追晉唐的雅譽，一般俗手自是望塵莫及。

歷來對老蓮人物仕女畫的印象是面貌古拙奇怪，絕非習見的美女俊男，遂以為他畫人物，一味求骨相清奇，以怪為高，殊不知他在人像寫真上，也是一等一的能手。這類作品，他多半以「行樂圖」的方式表現，把真實的人像，安排在山水樹木或石几瓶花之間，享受尚友古人之樂。他喜歡以行樂圖的方式作自畫像，也為友人或贊助者畫相，無

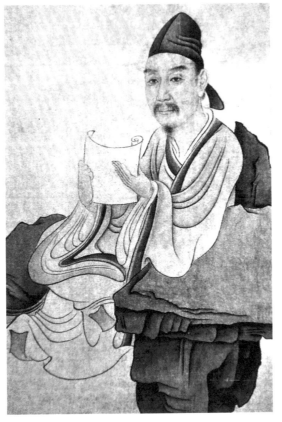

▲陳洪綬〈張荀翁行樂圖〉局部，1645作，紙本立
軸。（程十髮舊藏）

不神情畢肖，時露幽默之態。例如他四十八歲時（1645），為贊助人張荀翁，就畫過多次行樂圖式的肖像，真是雙眼傳神，栩栩如生，讓人有如在目前之感。

老蓮論畫十分著重摹古。他說：「今人不師古人，恃數句舉業餖飣，或細小浮名，便揮筆作畫，筆墨不暇責也，形似亦不可比擬，哀哉！又譏評彼老成人，此老蓮所最不滿於名流者也。然今作家，學宋者失之匠，何也？不帶唐法也。學元者失之野，不溯宋

源也。如以唐之韻，運宋之板；（以）宋之理，得元之格，則大成矣。」（見《玉几山房畫外錄》）[7] 清人李修易（1811-1889）在他的《小蓬萊閣畫鑑》一書中，對他這番論調雖然大體贊同，但也有微詞，他說：「章侯放士，其持論頗涉牢騷，而於畫理具有見解。大抵享大名者，天分既高，學力兼到。然余竊觀世之操筆作畫，有攻苦一生，而終訖於無成；有偶爾涉獵，即有會心者，恨不起章侯而問之。」[8]

其實老蓮並非不重才氣，他用「易圓以方，易整以散」的精神，去臨摹李龍眠，就可證明他十分重視創造。但繪事一道，光靠才氣，終究不成，必定要痛下苦工，方能變成大家。明朝自董思翁以後，文人畫大盛，其間雖然名家輩出，但隨手能畫一兩筆，便被稱為名家的文人，也不少。正如清人松年在《頤園論畫》中所批評的：「凡名家寫意，莫不從工筆刪繁就簡，由博返約而來，雖寥寥數筆，已得物之全神，前言真本領，即此等畫也。……吾師如冠九先生嘗云：『能全副本領，始可稱為畫家。』」[9] 所謂「真本領」、「全副本領」正是老蓮的要求；而這種「真本領」不但要從寫生苦練中去學，也要從名家經驗中去學。習畫者在學唐宋元明等歷代名家時，不止學其外貌，最重要的還在「韻」、「理」、「格」三字；如此畫家方能變化自己的氣質，不致淪為畫匠。

由以上論調，可知老蓮於畫，特重專業訓練，非一般興之所至，隨意揮筆的玩票文人可以相比。其實他自己寫生的天才與功力均高，這一點在他的花鳥畫中，充分顯露了出來。他工筆、寫意兼施，構圖戛戛獨造，往往有出人意表之作，於極端工整的筆法中，能透出活潑變化的生機。難怪清人方薰（1736-1799）在《山靜居畫論》中說：「元明寫生家多宗黃要叔、趙昌之法，純以落墨見意，鈎勒頓挫，筆力圓勁，設色妍靜。舜舉，若水後，之晃、叔平、沱江各極其妙，時人惟陳老蓮能之。南田惲氏畫名海內，人皆宗之，然專工徐熙祖孫一派。黃、趙之法，幾欲亡矣。」[10] 由此可見老蓮在黃荃（903-965）、趙昌（959-1016）花鳥畫派的延續上，具有承先啟後的地位。

7 同前，頁一三九—一四〇。
8 同前，頁二七三—二七四。
9 同前，頁三三五—三三六。
10 同前，頁二八八。

（三）水滸葉子放光芒

老蓮在「繡像插畫」上的成就，也是冠絕有明一代，能與仇實父相抗衡。關於這點，我曾有〈說插畫〉一文，詳細討論。（見《羅青散文集》，洪範書店，1976）認真說來，陳洪綬的畫之所以能在明清兩代，有這麼大的影響力，還要歸功於他與黃中子合作所刻印的繡像、葉子，每有所作，無不風行，流傳民間，長久不衰。其中最有名、最受一般人歡迎的，就是他的《水滸葉子》系列了。《水滸葉子》也就是「水滸牌」，是老蓮在朋友張宗子與周孔嘉的促請下畫成的。這段故事在張宗子《陶菴夢憶》卷六〈水滸牌條〉下有詳細的敘述。張岱寫道：「周孔嘉勾余促章侯，孔嘉勾之，余促之，凡四閱月而成。」（「勾」原做「匀」，是「求」的意思。）[11]

張宗子是明末小品文大家，家境富有，雅好書畫，是老蓮密友兼知音。他為「水滸牌」寫緣起，是當然的事，其文曰：「余友章侯，才足拨天，筆能泣鬼。昌谷道上，婢囊嘔血之詩，蘭渚寺中，僧秘開花之字。兼之力開畫苑，遂能目無古人。有索必酬，無求不與。既躪郭恕先之癖，喜周貫耘老之貧，畫《水滸》四十八，為孔嘉八口計。遂使

墨彩之美　138

宋江兄弟，復觀漢官威儀。伯益考著《山海遺經》，獸氄鳥氄，皆拾為千古奇文。吳道子畫《地獄變相》，青面獠牙，盡化作一團清氣。收掌付雙荷葉，能月繼三石米，致二斗酒，不妨持贈，珍重如柳河東，必曰灌薔薇露，薰玉蕤香，方許解觀，非敢阿私，顧公同好。」[12] 讀了上面這段緣起，也可見老蓮古道熱腸，熱心助人之一斑。

老蓮這套葉子一出，稱賞者甚眾，加上好友鼓吹，立刻就流行起來。其之所以散播日廣，流傳不斷的原因，或與當時民間的反清思想有關。大家看見梁山泊好漢，不免有落草為「寇」，反清復明之意；久而久之，老蓮的水滸牌，竟成了老百姓抒發亡國之痛的象徵。張宗子說得好：「古貌、古服、古兜鍪、古鎧冑、古器械。章侯自寫其所學所問已耳。而宋江、吳用亦無不應者，以英雄忠義之氣，鬱鬱芊芊，積於筆墨間也。」[13]

這些水滸人物在畫史上的意義，十分重大，其特色如下：一、其人物之造形，為中

11 張岱《陶菴夢憶》，（台北：台灣商務印書館，民國五十五年），卷六，頁五〇～五一。
12 同前。
13 同前，頁五〇。

國人物畫史開出新局。影響一直到清末天才畫家任熊（1823-1857），而不衰。二、他用高古筆法，寫通俗題材，把民間感情，昇華至絕妙的藝術境界。老蓮之畫，在當時的知識份子與平民間，同樣流行；在後代畫壇中，也始終享譽，真可謂雅俗共賞、古今同調。有清一代的人物名家如上官周、任渭長、任阜長、任伯年、俞滌凡等，或多或少，都受到他的影響。其中以晚清任渭長，最能得其遺意而翻新格調。至於老蓮在山水上的名聲，則一直不彰，這對山水畫功力精深的他來說，是不公平的；我們只能歸疚於他人物花鳥畫的成就太過突出，掩蓋了他山水方面的光芒與才華。

（四）交遊及軼事

我一直認為晚明繪畫與小品文學，有十分密切的關係。宋、元、明以來「詩畫合一」的觀念，到了此時，已演變成「文畫合一」。我們看龔半千在畫軸上題寫畫論，瞎尊者在冊頁上寫遊記，金冬心在條幅上作文章等等，便可知散文已漸漸侵入了繪畫的領域。這對晚明以後在野畫家的構圖、筆法及造境，都有深遠的影響。到了鄭板橋、曾衍東、齊白石等人時，更經常直接用所題的文字來佈局了。

當然，以上的發展，與董其昌所提倡以「筆墨」為主的文人畫，是有密切關係的。

文人在藝文活動中，或以詩文為主，兼及繪畫；或以畫為主，間為詩文；二者在創作上，交互影響；在理論上，互為借鏡，在實踐上，相輔相成。我們研究晚明最具影響力的畫家陳洪綬的交友情形，或可探知其中消息一二。

在老蓮的文人朋友中，最能欣賞他藝術的，是周亮工與張宗子。周是章侯的老友，不但喜歡他的畫，而且能夠領悟其畫精髓奇妙處，這一點我們可以在周氏《讀畫錄》中看出。他曾說：「吾友陳章侯偶倣〈淵明圖〉為予寫照，見者以為郭、謝兩生不能及。」此外，在周亮工題記老蓮人物長卷的文字裡，更可窺見洪綬的性情與兩人的交情：

章侯與予交二十年。十五年前只在都門為予作〈歸去圖〉一幅。再索之，舌敝穎禿，弗應也。庚寅北上，與此老晤于湖上，其堅不落筆如昔。明年，予復入閩，再晤于定香橋。君欣然曰：「此予為子作畫時矣！」急命絹素；或拈黃菜葉，佐紹興深黑釀；或令蕭數青倚檻歌，然不數聲，輒令止；或以手爬頭垢；或以雙指撩腳爪；或瞪目不語；或手持墨筆，口戲頑童，率無半刻定靜。

自定香橋移予寓，自予寓移于湖，移道觀，移舫，移昭慶、殆祖予聿亭，猶携筆墨，凡十又一日。計為予作大小橫直幅，四十有二。其急急為予落筆之意，客疑之，予亦疑之。豈意予入閩後，君遂作古人哉。

予感君之意，即所得夥，未敢以一幅貽人。乙未難作，諸強有力劫以勢，予弗為動。即有作據舷狡獪者，予亦以石泉代酒美人視之。

丙申春，予復入閩，以此卷自隨。念予負辠（罪）大敵者，必欲殺予媚人，湯燂遍人，七尺驅尚非我有，況此卷哉。又念付託非人，負我良友，因以寄鐵崖子。

予友於章侯外，惟一鐵崖，而鐵崖獨未交章侯。章侯交予而未交鐵崖，是一缺陷。丙申請以此幅為兩君驛騎，章侯可以無憾于地下，予亦可免輕棄亡友筆墨之辠矣。丙申孟夏大梁周亮工記。14

以上這篇題跋，是從老蓮〈人物長卷〉影本上抄錄下來的，作於一六五六年（清順治十三年），在文字上，與周亮工《賴古堂集》卷十一中的紀錄，有些出入。當時櫟園先生四十四歲，而老蓮已做古近四年了。影本不清，加上字跡漫漶，有幾處脫文，無法辨識；不過大體說來，全篇題記，尚通暢易懂。

明人小品，種類繁多，從朱劍心編的《晚明小品選注》看來，大約可分為論說（雜文）、序跋（序、引、題詞、跋、書後、自記、題畫）、記傳（遊記、雜記、傳記、自狀、墓志）、書簡、日記等五大項。而其中以序跋為大宗，畫家如陳繼儒、徐渭、李流芳等人都是個中好手；文人如張宗子、王思任、袁中道、袁宏道、黃汝亨亦是行家。細觀周氏此記，閒閒寫來，生動自然，短短數百字，把他與陳氏二十年的交情，寫得淋漓盡致。全文以老蓮為他作畫為主線，一唱三嘆，深刻有力的描寫出章侯對藝術的執著與專注，玩世不恭的個性躍然紙上。此記最可注意的是其筆法，尤其是描寫老蓮作畫的那一段：由「或以手爬頭垢……或手持墨筆，口戲頑童，率無半刻定靜」至「自定香橋移予寓……移昭慶……」節奏句法，奇突有致。粗看這種寫作技巧，好像是從漢賦鋪陳之法而來；細味之後，方知其與手卷繪畫的創作，有密不可分離的關係。

手卷之製多以敘事為主，如顧虎頭的〈女史箴圖卷〉，就是例子。到了宋元以後，手卷的形式已發展完備，觀者慢慢展卷收卷，往往可以得到意想不到的景致與構圖。就拿老蓮這張〈人物圖卷〉來說，整個打開來看，但覺散亂無章，必須要一部分一部分

14
余毅編《明陳洪綬畫集》，中華書畫出版社，民國六十三年，頁八～八十一。

看，方能意趣橫生。周氏在題記中的筆法，使人感覺到是在觀覽手卷；初展忽見道路橋樑，再展正式入門見寓，出寓而遊湖，湖盡是道觀；東一件事，西一件事，本來無甚關聯，但通過「洪綬作畫」此一主線貫穿，便覺處處驚奇可愛。

這種寫法，並非周亮工的專利，老蓮的另一好友張岱，亦喜此道。他在小品文〈菊海〉裡，描寫賞菊之事的句法，亦是奇怪創新非常：「賞菊之日，其桌、其炕、其燈、其爐、其盤、其盒、其盆盎、其餚器、其盃盤大觥、其壺、其帷、其褥、其酒、其麵食、其衣服花樣，無不菊者。」[15]這樣的寫法，於工整中，又有變化，十分神似老蓮的畫風。

周氏在題記中，數度說到定香橋。張氏在他的小品〈不繫園〉裡，也提到過。周文記老蓮作畫時的狂態，張岱則道出老蓮生活的平靜面：「甲戌十月，携楚生住不繫園看紅葉。至定香橋，客不期至者八人」，其中就有諸暨陳章侯。其他七個人分別是南京曾波臣、東陽趙純卿、金鹽彭天錫、杭州楊與民、陸九、羅三、女伶陳素芝。這幾個客人，各人有各人的一套，因此聚會起來，也就饒富奇趣。他們於飲酒做樂之餘，「章侯携縑素為純卿畫古佛，波臣為純卿寫照，楊與民彈三絃子，羅三唱曲，陸九吹簫，與民復出寸許界尺，據小梧，用北調說金瓶梅一劇，使人絕倒。是彭天錫與羅三、與民串本

腔戲，妙絕。與楚生、素芝串調腔戲，又復妙絕。」[16]

老蓮為周氏作〈人物長卷〉之時，已經五十四歲，經歷甲申以後諸難，行為難免怪異。而此次不繫園之會，老蓮年方三十有七，正值盛年，與當時最出色的名士在一起雅集，當然意興遄飛，著意表現。張氏寫道：「章侯唱村落小歌，余取琴和之，牙牙如語。純卿笑曰：『恨弟無一長，以侑兄輩酒。』余曰：『唐裴將軍旻居喪，倩吳道子畫天宮壁度亡母。』道子曰：『將軍為我舞劍一回，庶因猛厲以通幽冥。』曼脫緣衣纏結，上馬馳驟，揮劍入雲，若電光下射，執鞘承之，劍透室而入。觀者驚慄。道子奮袂如風，畫壁立就。章侯為純卿畫佛，而純卿舞劍，正今日事也。』純卿跳身起，取其竹節鞭，重三十觔（斤），作胡旋舞數纏，大噱而去。」[17] 此段小記，生動非常，可以見老蓮之性情，宗子之推重，及當時盛會之豪情逸致，近四百年後，依舊躍然紙上。

15 張岱《陶菴夢憶》，卷六，頁五十四。
16 同前，卷四，頁二十七。
17 同前，卷四，頁二十七。

《陶菴夢憶》卷三有一條，專記陳章侯事，顯示出他浪漫的一面。時值崇禎乙卯八月十三，老蓮四十二歲，與宗子「侍南華老人飲湖舫，先月蚤歸。」張氏寫道：

章侯悵悵向余曰：「如此好月，擁被臥耶？」余敕蒼頭攜家釀斗許，呼一小划船，再到斷橋。章侯獨飲，不覺沾醉。過玉蓮亭，丁叔潛呼舟北岸，出塘棲密橘相餉，恖啖之。

章侯方臥船上嚎嚣，岸上有女郎，命童子致意云：「相公船肯載我女郎至一橋否？」余許之。女郎欣然下，輕紈淡弱，婉瘱可人。章侯被酒挑之曰：「女郎俠如張一妹，能同虬髯客飲否？」女郎欣然就飲。移舟至一橋，漏二下矣，竟傾家釀而去。問其住處，笑而不答。章侯欲躡之，見其過岳王墳，不能追也。[18]

這段記載，頗有《聊齋》味道，讀罷鬼氣森然。至於老蓮的舉止，則很正常，既不道學，也不輕狂。一年以後，歲次庚辰，八月間，張氏至白洋弔朱恆岳，得見白洋潮，寫下晚明小品中最精彩的觀潮記。當時，老蓮亦來觀潮，與張氏及祁世培同席，可見他於甲申前的生活是悠遊的，行徑是正常的。明朝亡國之變，對他影響太大，在此之前，

我們看到一個縱情詩酒享樂的畫家；在此之後，我們看到一個悲憤狂歌的遺民。然而無論是詩酒也好，狂歌也罷，老蓮在藝術上的表現，始終是清晰而理性的。他雖是藍瑛門生，但却成功的避免了浙派末流的野霸氣息；即使在最不拘形跡的時候，他藝術上的自制力，仍十分驚人。我們看了周亮工的題記，再看他的人物長卷，便可明白。

老蓮的畫，在某種程度上，影響了他文友們的寫作。同樣，文友們努力寫小品文的風氣，也影響老蓮作畫的態度。我們看他的《畫冊十二幀》，《老蓮遺意十六幀》，便可略知此中消息；其中無論是山水、人物、瓜果、鬼趣，都充滿了晚明小品的特色，那就是清簡而富奇氣。當然，研究繪畫與散文的關係，是個大題目，研究的對象，至少應包括一五九八年至一六四四年間出生的畫家，如龔賢、石谿、漸江、朱耷、石濤、王原祁等；他們之後的金冬心、鄭板橋、華新羅也應列入研究範圍。我這篇小文只不過是想在介紹陳洪綬的生活要從元朝的趙孟頫、倪雲林、吳仲圭開始。如果要追本溯源，那更性情交友之外，探討一下文人和畫家，在不同的藝術媒介上，是否有相互影響的可能，以便為「文人畫」研究，提供一個特殊觀察角度。

18 同前，卷三，頁二十五。

（五）陳洪綬年表簡編

西元		年齡	大事記
	明神宗萬曆　甲子		
一五九八	二六年　戊戌	一歲	生於浙江諸暨楓橋鎮北三里長阜鄉之長道地。時朝鮮日軍退。王鑑圓照生。
一六○一	二九年　辛丑	四歲	毛晉鳳苞、王節惕齋、許儀子詔生。
一五九九	二七年　己亥	二歲	利瑪竇入北京。老蓮畫十餘關侯像於粉壁。（見朱彝尊〈陳洪綬傳〉）
一六○六	三四年　丙午	九歲	父陳于朝去世，享年三十五歲，會中秀才。
一六○七	三五年　丁未	十歲	入杭州見藍瑛，拜入門下。藍氏長其十三歲，驚其才，嘆謂「此天授也」，遂「終其生不寫生」。（見毛奇齡〈陳老蓮別傳〉）
一六一○	三八年　庚戌	十三歲	石谿、漸江生。

一六一一　三九年　辛亥　十四歲　「懸其畫於市中」能「立致金錢」。同年，東林黨爭起。

一六一二　四〇年　壬子　十五歲　已經開始有人請他作壽文，才名漸彰。

一六一六　四四年　丙辰　十九歲　冬，作〈九歌圖〉，二十二年後始有雕板行世。同年，努爾哈赤建後金國。

一六一九　四七年　己未　二三歲　薩爾滸之戰。

一六二〇　光宗泰昌　元年　庚申　二三歲　寫〈黃鳥冊頁〉，並有詩云：「臨泉寫黃鳥，時年二十三，高懷甚了了。」（見《明陳洪綬畫集》）

一六二四　熹宗天啟　四年　甲子　二七歲　荷人據台灣。八大山人生。

一六二九　思宗崇禎　二年　己巳　三三歲　流寇大起。

一六三四　七年　甲戌　三七歲　十月至「不繫園」，與張宗子等人相友善。

一六五〇　七年　庚寅　五三歲　夏寫〈歸去來圖卷〉。周亮工來訪，求畫，不允。

一六五一　八年　辛卯　五四歲　居於吳山道觀，秋作《博古葉子》於杭州。汪光被跋云：「水滸之傳也，以人；博古之傳也，以事。」唐九經序云：「計樹之老挺陳枝秀出物表者等二十七；小几大案之張、漢瓦秦銅之設，其器具得五十八；衣冠矜飾備鬚眉橫姿態而成人物者得百四十九；一切牛、羊、狗、馬之類不計焉。其大抵也古雅精核，較『水滸葉子』似又出一手眼。」同年，周亮工來訪，為寫〈人物長卷〉。

一六五二　九年　壬辰　五五歲　卒。

一呼前後九百年

——談石濤的一開冊頁

宋元以來，詩畫合一，已成為中國繪畫中最重要的觀念與理想之一。然而如果我們仔細研究現存的畫蹟，便可發現，真正能配合無間，達到詩畫相發的作品，實在很少，大多數作品，皆停留在詩畫相互解說插圖的範圍。明清以後，在俗手筆下，畫上的題詩，已成了一種與畫本身關係不大的裝飾，雜湊抄襲，連基本的真誠感都沒有，更談不上什麼與畫相輔相成了。

詩畫能夠相發的例子雖然不多，但也不是沒有。如清朝遺民畫家石濤道濟（1642-1707）的畫中，便有許多這方面的典範。茲舉其中一幅，以為說明。

〈高呼與可〉這幅墨竹冊頁，是石濤一套著名《人物花卉冊頁》中的精品。

一九七四年夏，我在克利夫蘭美術館特展中看過。當時一起展出的，還有一套倣製贗

品，一真一假，對照展出，十分轟動。該館東方部主任何惠鑑先生，在一旁與我一起觀賞，一面讚原作之奇絕，一面嘆偽作之精妙，使我瞭解到鑑定真偽之困難。

此畫猛一看，還以為是一個叫「高呼與可」的日本人畫的。定睛一看，才知道被叫的不是別人，而是宋朝墨竹大師文同——文與可（1018-1079）。再看旁邊石濤的簽名「濟」（石濤本名朱若極，又稱道濟，常在畫上屬名「小乘客濟」），方才曉得，大呼文與可姓名的不是別人，就是石濤自己。文同是蘇東坡的表兄，以畫竹聞名於世，作品與蘇軾一樣，展現了知識份子的節氣與骨氣，我們看他的〈斷竹迎風立〉，充滿了悲劇感與戲劇感，絕無一點裝飾媚俗之風，便可明白，石濤為何要高呼與可。文同畫竹，石濤也畫竹，畫完之後，覺得自己竹子，畫出文同所沒有想到的境界，一時興起，不免大叫古人，希望他能穿越時空，來看一看，得意之情，盡在此一「呼叫」之中。

墨竹單獨成為畫中一門，始於宋代。《宣和畫譜》將秘府所藏名品分為十門，墨竹列為第九；其〈敘目〉云：「架雪凌霜，如有特操；虛心高節，如有美德。」既然竹有如此儒家式的象徵意義，便成了後代文人、士大夫讚美的對象。《宣和畫譜》〈墨竹敘論〉亦曰：墨竹「往往不出于畫史，而多出于詞人墨卿之所作，蓋胸中所得，固已吞雲夢之八九，而文章翰墨形容所不逮，故一寄於毫楮。」

▲北宋文同〈斷竹迎風立〉，紙本冊頁。

北宋時期，墨竹技法已漸發展成熟，文同一出，寫實寫意，無不精妙，形成湖州竹派，使墨竹畫法定於一尊。後世畫墨竹的，或多或少，都受了他的影響，為其流衍，奉為鼻祖。遠的不說，單說文同表弟大詩人蘇東坡的墨竹，就完全從他的路子中，變化出來。故宮現藏有文同墨竹一大軸，筆力雄勁，氣勢一貫，濃淡相間，亂中有序，是不可多得的傑作（不過在一九八○年後，四川也發現一幅相類似的作品，筆法稍微禿拙，值得對照欣賞）。

墨竹之法，經過元明兩朝畫家發展，已把書法各種體勢，融合到畫筆

▲清代石濤〈人物花卉冊〉，真偽對照，
紙本冊頁。

中；到了石濤，可說已至巔峯。此後流弊叢生，佳作難見，筆法死背公式，構圖陳陳相因，題詩總不外乎「森森君子節，奕奕古人風」之類的老套，淪為一般文人雅士交際應酬的點綴品。只有才氣大的畫家如鄭板橋、金冬心、李鱓、羅聘、姚變……等，方能有所突破。

石濤此幅，全用濃墨，枝葉以簡取勝，筆法草隸兼俱，構圖似平實奇，章法怪中求穩，達到不滿而滿，空而不空的境界，真不愧為替墨竹另闢蹊徑的大師。小幅墨竹而能

如此，恐怕是文同料想不到的。道濟寫完此畫，心中一定十分興奮，不免有《孟子》

「尚友古人」之想。設若文同復生於世，或是石濤生入北宋，那二人相遇，這幅竹子，定能獲得文同欣賞。

這種想法，當與辛稼軒〈賀新郎〉詞中的「不恨古人吾不見，恨古人不見我狂耳。知我者，二三子」相當（辛句典出《南史》〈張融傳〉：融常嘆云：「不恨我不見古人，所恨古人不見我。」）。石濤書畫題跋中就有句云：

南北宗，我宗耶？宗我耶？一時捧腹，曰：「我自用我法。」

畫有南北宗，書有二王法。張融有言，不恨臣無二王法，恨二王無臣法。今問

石濤在藝術上的自信，在此表露無餘，傲得可以，狂得可愛。瞭解到這一點，再看旁邊的偽畫，豈不成了一個絕妙的反諷。偽造者的筆法，小心翼翼，柔弱不堪，題字尤其故意扭曲，十分造作，叫人不禁莞爾一笑。

這種出入古今、濃烈無比的人文交感及文化歷史感，通過詩畫相發的手法，讓觀者有了更深一層體會。「高呼與可」一句，獨立來看，有如日本的俳句，短小精悍，打破

了時空的距離。但如果與墨竹配合起來，則更能令觀者妙悟於心；詩句中的聲音，轉化成竹葉在風中的聲音，無需翻譯，直指本源。

此幅墨竹冊頁，獨立看來，固然可知其在藝術上的創新與價值。但如能與題句一起參照，則其中所孕含的歷史感及整體文化意識，便躍然紙上。前輩心血在後輩繼承中，發揚光大，又在觀者眼中交互輝映。「為往聖繼絕學」的理想，化為具體筆墨，清清楚楚留在宣紙上。所謂詩畫相發之可貴，便在其各自獨立又相輔相成這一點上。

在一幅小小的墨竹裡，我們聽到了一個十七世紀的大畫家，在紙上高呼十一世紀的畫友，聲音從毛筆尖端傳出，越過了六百多年時間的流水，到達歷史的彼岸；而其回聲，則不斷在時間的長廊中回響，使三百多年後的我們，得以在紙上又聽到那一聲充滿了藝術激情與赤子之心的呼喚。時間與空間，在剎那間，完全消失於這小小的冊頁裡，我們既是石濤，又是文同，更是那一竿在紙上臨風的墨竹，挺身穿過歷史的風雨，世事的變幻，亭亭玉立在藝術永恆的青空中。

墨中有色熟後生
——論王原祁的山水畫藝術

藝術史研究，在攝影印刷術不發達的時代，相當困難。因為藝術研究者，不可能在短時間內，把散佈在各地的藝術品，全部聚集起來，詳加對比分析；有時，就連請求寓目一過，都有不得其門而入之苦。在交通不便捷的時代，要想到處旅行看畫，簡直是奢望，一般學者根本沒有這種條件。即使一個人能有機緣在各處看到大量名畫，也很難在記憶中將之有系統的組合排列；而臨本摹本又容易失真，難以做為研究根據。

美術史成為一門學問，是在十九世紀攝影術發達後，以德國法國最為昌盛。二次大戰左右，許多德國學者為逃避納粹迫害，把美術史研究帶到美國。近三十年來，由於大量精美複製歷代名畫，及幻燈片資料庫的建立，為藝術史研究打開了方便之門。

中國人雖然一向重視歷史撰寫，但專門史的研究却開始甚晚。第一本《中國文學

史》（一八九八年版）是日人笹川種郎所著；第一本《中國繪畫史》（一九一三年版）亦是日人中村不折與小鹿青雲所合著。

西方有關中國藝術方面的著作，也開始甚早，如法國的巴雷洛格（Maurice Paléologue 1859-1944）在一八八七年出版過《中國藝術》（L'Art Chinois），英國醫生布謝爾（Stephen Bushell 1844-1908）在一九〇四年出版《中國美術》（Chinese Art）。布氏是業餘東方通，專研瓷器、錢幣與西夏文。他的《中國美術》近來被人發現是抄自巴雷洛格的書，然因英文本著作，銷路往往超越法文本，流傳廣大，閱讀者眾，遂使抄襲譯本，喧賓奪主，反而大行其道，再版、重版連連，直到二〇一七年還有新版問世，真是不可思議。中國人自己所寫的第一本中國美術史則在民國十七年（1928）出版，書名《中國畫學全史》，著者是鄭昶。

藝術史的目的與功能甚多，除了記載歷來有關藝術方面的史實發展外，同時也探討畫風的演變、流派的形成、藝術理論的傳播、作者個案的研究……等等；此外，畫家地位評估、藝術價值判斷，以及藝術與其他相關科學的考察比較，亦是重點項目。而其中又以畫家的個案研究、個別作品的詳細分析與檢討，最為基本。因為對藝術作品本身及藝術家的考察，實為其他研究的基石；如果這方面的工作不踏實，那其他方面所得的結

論也就不容易精確。許多藝術史上的新發現及新理論，多半從嚴謹而富有創意的個案研究而來。

二次世界大戰後，歐美各國在藝術史上的努力，已十分可觀，其中也有許多學者醉心於中國藝術研究；他們方法精細，資料豐富，時有創見，成績斐然，出版了許多專書，受到了相當的重視。反觀國內在這方面的研究，尚在起步階段，需要大家一起努力，分頭考察，把力量匯聚起來，方能有豐富的成果。

我們在台灣，何其幸運，擁有故宮博物院的精彩收藏，可資隨時利用；祖先遺產，放在手中而不知深入鑽研、徹底瞭解，從而發揚光大，豈不可惜。

民國五十年，中國文化大學開始設立藝術研究所，三年後，便有碩士論文提出；民國六十年，台灣大學歷史研究所與故宮博物院合作，開始有藝術史方面的課程，不久亦產生了許多碩士論文；二者均為中國藝術研究播下了珍貴的種子。近年來故宮不斷出版有關該院藏品的論著，十分踏實，成績卓越。

前不久，故宮出版了郭繼生博士的《王原祁的山水畫藝術》（1981），是中國藝術史研究的又一次豐收。

郭繼生畢業於台大外文系後，進入台大歷史研究所，專攻中國藝術史，於民

六十二年提出碩士論文〈王原祁的山水畫藝術〉。隨後，他又入美國密西根大學藝術研究所，攻讀博士，於民國六十九年完成論文，獲得博士學位。國內培養出來的藝術史人材，在國外修得博士回國服務者，郭氏是第一位。相信今後會有更多受過嚴格專門訓練的學者，加入研究行列。

《王原祁的山水畫藝術》是郭氏據其碩士論文改寫而成，其最大特色，在研究方法上的精密與嚴謹。我們知道，學術研究最重方法，方法精當，結果自然準確；不然，即使學問淵博，也不易有適當的發揮。

王原祁（1642-1751）是「四王」之一，清初六大畫家「四王、吳、惲」中，以他最年輕。但有清一代的墨彩山水畫，却很少不受他與王石谷影響。方薰（1736-1799）在《山靜居論畫》裡就慨嘆：「海內繪事，不入石谷牢籠，即為麓台械扭。」然而，這種崇拜四王的風氣，在民國前後有了改變。許多人都認為清代四王，使中國繪畫生機盡失，是畫風疲弱滯板的源頭，對他們的畫法，深惡痛絕；所謂「四王習氣」，已成為只知摹倣、不知創新、繁瑣小氣、千篇一律等惡評的代用語。例如俞劍華就指責王原祁為「終身不敢出公望之門一步，只得黃之瑣碎，而未嘗夢見黃之神韻。」（《中國繪畫史》，民國二十六年，上海商務印書館）此外，更有人說王原祁是「閉門造車」、「形

式主義」，毫不足觀。

不過，在一片貶王聲中，也有相反的意見。例如在一九四〇年時，德國的孔達（Victoria Contag）便從藝術史的觀點來肯定王原祁的墨彩山水畫，此後又有瑞士的杜布士克（T. P. Dubosc）及瑞典的喜龍仁（Osvald Sirén 1879-1966）、美國的李雪曼（Sherman Lee 1919-2008）紛紛為文，推崇王原祁的畫藝，認為是「四王」之中「最有獨創力的畫家，最能將自然界的素材任意組合，發揮筆觸的意趣，以造成近乎抽象的構成，直可與西洋的塞尚相比擬。」（見李雪曼《中國山水畫》（Chinese Landscape Painting 1954）及《遠東藝術史》（A History of Far Eastern Art 1964）二書。

前後三百年來，王原祁的地位忽起忽降，起伏不定，正反兩方面的評語，各走極端，到底哪一種說法較為正確？實在是藝術史研究的大好題材。郭氏看準了此一問題，先描述王畫起落的經過，再探討正反兩面的研究方法，從而發現，無論是貶是褒，「截至目前為止，中國及西方的藝術史學者對王原祁的研究，大都是片斷的，概略的。……並未深入的把有關作品加以詳細排列，比較分析，進而歸納出王原祁山水畫的發展、風格特徵及其影響。」於是他便以前人的研究成果為基礎，更上層樓，做專門而深入的探討，以還王畫本來面目。

研究學問的第一步便是搜集、瞭解，消化前人的成果，然後再根據自己對原作的研究分析，提出獨到的見解。不然，所作所論，前人皆已道過，那就不值一觀了。研究王畫的第二步，在盡量搜集現存於世的所有資料。畫跡部分，郭氏以故宮藏品為準，廣泛參考海內外公私收藏，有系統的影印排列出來，其中有許多從未公諸於世的精品，彌足珍貴；這使我們對王原祁藝術的全貌，有了更深廣的瞭解，避免了以偏概全之弊。至於文字部分，搜集較易；這一點，作者也做得十分完備；凡舉傳記、畫論、筆記等有關文獻，都有仔細的引述及析論。

有關王原祁傳記及繪畫理論的研究資料齊備後，作者開始用「圖象研究」（Iconography）的方法，先客觀描述作品，使研究者的主觀好惡降至最底。在描述時，所用的概念及術語，都經過定義。如果中國術語不明確，則酌情借用西方術語。例如西方的「風格」，中國的「龍脈」、「毛」等概念，都有詳細的界說，免去因術語不清所造成的誤解，直接影響了結論的精確度。

接下來，作者便依編年次序，把王畫分為早、中、晚三期，分別細論。書中附錄圖片八十四幀，輪番討論，並加批評，或褒或貶，或抑或揚，讀者自可相互參看，以定是非。

把王原祁的生平、繪畫思想及現存海內外的畫跡依次仔細研討過後，接下來就是以

「圖象學」（Iconology）的角度，綜論王原祁墨彩山水畫的影響，及其地位演變之經過了。研究藝術史不可只有描述而無評價，而正確的評價，還要奠基於精密客觀的資料研判之上。作者把王原祁的人、畫、思想研究透徹以後，再將之與其他三王、八大相比較，更能顯出他的藝術特色。最後，作者列出受王影響的「婁東派」畫家三十六名，以凸顯其地位之重要。

郭教授把三百年來各家各派，對王畫的褒貶，做了一番詳細的引證及說明，對近代西方藝術史家的論點，也有精當的引述及評論。書後所附的註解及書目，也都詳細註明版本年代以及出書地點，與一般隨意引用而不註明出處的文章與書籍，大有不同。綜觀全書，脈絡分明，筆法嚴謹，面面俱到，註解詳盡，可稱得上是一本藝術家個案研究的良好範例。

本書對畫家外緣的研究如生平、經歷等，澄清了許多不必要的誤解。例如高準在他的《中國繪畫史導論》（台北：文史哲出版社，一九七二）中說，王原祁和其他三王一樣「俯首屈身，參加晚明腐敗政府及為滿清專制政權服役」便是向壁虛構，厚誣古人之論。郭教授引李桓的《國朝耆獻類徵初編》，舉證精詳，完全推翻了高準的說法。

在理論的研究上，本書亦澄清了許多重要的繪畫術語如「龍脈」、「毛」、「不生不熟」、「熟後生」、「渾厚華滋」等，使今後畫論者在運用這些術語時，有了更明確的內涵。在古典與現代的關聯上，本書介紹了西方藝術史家杜布士克把西方「現代繪畫之父」塞尚與王原祁比較的理論基礎，使古典研究能接通現代，這一點十分值得大家注意。研究古代文化而無法使之與現代文化連接，便難以對現代人的思考有所啟發；所得的結果，只不過是在塵封的古董中，增加一些假古董而已。我們很高興能看到作者這種精研古典又接通現代的精神。

除了上述種種優點外，本書也有缺點。其一是在描述王畫時所採的態度總是盡量維護，對歷來攻擊王畫「千篇一律」的論點，往往避重就輕，一筆帶過。誠然，王原祁是「趨古」時代畫家中最有創意的一位：筆法老拙而不甜俗，構圖完整而不瑣碎。然而作品構圖上，重複太多，終是畫家大忌；我們不必為賢者諱，應大膽指出，並進一步討論這種現象形成的原因。

作者在描述王畫時，常用音樂的術語，但却沒有仔細解說，這是一點小小的遺憾；同時，在引用他人對王畫的描述時，常失之於過分情緒化，筆法有如寫抒情散文：例如對圖版十四的描述，便讓人有誇張的感覺。順便附帶一提，圖版十四與圖版二十二相

同，當是排版的錯誤。

在以王原祁與其他畫家比較時，作者並未以圖片說明，這可能是限於印刷經費的關係，令讀者微微感到失望。在談到王畫與八大山人的關係時，也失之過份簡略，連一頁都不到，實在與標題不太相稱。此外，在論塞尚與王畫的關係時，討論也嫌不夠詳細，也無附圖可資比較，讓人有美中不足之感。

一般說來，麓台與塞尚的畫，最大的相似點是，二人均有意並置「前景」、「中景」與「遠景」，使之在形式造型與筆觸節奏上，有連續呼應關係，同時以色彩將二者統一成密切互動的整體。此一整體，掌控了全畫構圖動勢與發展，打破了過去對景寫生，根據現實物象次序，調整安排畫面的習套與傳統。

八大與王原祁的山水畫都源於董其昌，却有鬆緊疏密完全不同的表現；塞尚與王畫，在技巧上有油彩筆觸與書法用筆之分，不但中外畫作立意有別，而且在美學觀念上有古典與現代之分，如果一一詳論，當更能引人入勝。

作者在描述王畫時，必定提到畫上題跋，却沒詳細研究題跋與畫，在構圖上及內在意義的關係；對王原祁題畫書法，也沒有深入討論。希望郭教授今後能對上述幾個方面的問題加以補充。附帶一提，圖版七十四〈倣黃公望筆意〉軸上的題字裡有一句話，作

▲王原祈〈輞川別業圖卷〉局部，紙本墨彩手卷。（美國大都會美術館藏）

者讀為「雖粗服亂頭夢見其嫵媚也」，其中的「夢」字，可能是「益」字的誤排？本書的文字校對尚能稱職，上面的小毛病，實在無關緊要。

因受了俞劍華、葉德輝等民國以來評論家的影響，我對「四王」的畫，一直十分反感。不過，自從民國六十一年讀了郭繼生在《幼獅月刊》（九月號第卅六卷第三期總號二三七號〈試論王原祁及所謂其作品中的塞尚風〉頁六十五～七十）「中國繪畫專號」裡所發表論王原祁的初稿後，慢慢有了不同的看法，開始對王畫仔細欣賞起來。《幼獅月刊》的專號裡，有塞尚與王原祁作品的局部對照，使我耳目為之一新，從此再也不敢小看王畫。至於其他三王的作品，功力全都非常精深，亦時有奇逸驚人之筆，但整體說來，總不如麓台古拙蒼茫，紮實耐看。

王原祁的繪畫語言，是屬於艱深的文言文，其中典故特多，大巧若拙，外貌不如前三王那麼容易討好；章法不如石濤那麼奇絕，筆法也不似八大山人那麼狂怪；但現存美國大都會美術館的〈輞川別業圖卷〉，却顯示出王畫用筆用墨用色的深厚修養，其大膽突破古人，自創新境的才華，讓人為之嘆服。觀者如無深厚墨彩繪畫修養，很難真正瞭解其特出之處。能夠欣賞到王畫的筆墨用色精妙，再來看兩百年後黃賓虹的畫，方能有所會心。因為王畫所注重的「渾厚華滋」，也正是黃賓虹所努力追求的目標。郭氏能選

擇這樣難以討好的題目來寫論文，真正是不畏艱苦的有心人。

讀畢此書後，我對王原祁的「龍脈」理論特別有所會心；而他論「用筆粗毛」、「墨中有色，色中有墨」、「熟後生」等，也都精彩非常，令人佩服。郭教授提醒我看出王原祁有一種「修正式」的筆墨觀：也就是不斷在畫中用淡墨、濃墨、彩墨，修正先前所畫的物象。這一點，可謂上承元代的黃大癡，下開近代的黃賓虹、余承堯，實在具有樞紐的地位，值得進一步探討。

一代大畫家，在死後兩百六十六年，才得到有力的詮釋與正確的評價，這顯示出藝術評鑑之不易，同時也說明真理愈辯愈明的道理。我為王原祁慶幸，也為中國墨彩畫喝采。

註：

郭繼生著《王原祁的山水畫藝術》由台北國立故宮博物院於民國七十年出版，列入故宮叢刊甲種之廿二，售價三百元正。

扇搖風生詩畫香

——扇畫簡史

（一）扇之歷史

中國扇子，種類繁多，別名亦夥，特富詩意；其名稱因質料不同，功用不同，大小形狀及使用場合之不同而相異。典籍解釋「扇」字，以《說文解字》（西元一二一年）為最早。其中提到的「箑」（又稱「翣」），就是用大而扁的莆葉，加工製成。故早期扇名「箑莆」或「翣莆」。夏日炎炎，以葉為扇，此乃自然之理，日久遂成家常用品，尋其濫觴，或可溯至史前。

《說文解字》為中國最早的字典辭書，成於二世紀間：其中「扇」字條下，又有

「門扇」之意，曰「扇」、曰「箑」，想其形狀，必然是從天花板上垂下來的吊扇式樣。這種吊扇，就是日後江南所稱的「諸葛扇」，相傳為三國孔明所製，時間大約是二世紀末期。吊扇由從僕以腳操作，扇上有繩，牽至踏板一雙，腳踩則風生。在電扇流行前，吊扇一直到十九世紀，仍是中國南方熱帶地方常見之物。

羽扇之用，開始亦早。製扇的羽毛，種類繁多，而以鵝毛最為普遍，通稱「鵝毛扇」。不過，用雉尾、孔雀、鶴翅、鷹羽、雕翎所製之扇，因材料稀奇，故爾更足珍貴。「羽扇」不同於「毛扇」。毛扇形如拂塵，體態優雅，乃動物體毛所製，以馬尾、鹿尾為上，又稱「塵尾」，不但可以用來生風，同時亦可驅趕蚊蠅。六朝時代，賢士高人，常持塵尾，以明身分。如曹魏末期的達官名士、方外高人，多半手持塵尾，在畫中出現，望之如神仙下凡。

長柄高扇，多半成對，在皇帝出巡時使用；最早見於記載的，可追溯至西元前十一世紀，稱之為「杖扇」或「障扇」；或為羽毛所製，或為珍貴材料所成，與旌旗章紋一起，成為皇家出行隊伍不可或缺的附件，供儀典裝飾之用。

至於日常生活所見，以植物纖維所編織的「編扇」，最為普遍，例如「蕉葉扇」及「竹扇」便是。甚至以便宜普通的材料，古代名工巧匠，都可做出精緻工細的藝品來。

這些各式各樣土產小扇，在公元一世紀的文學作品中，時有記載；直到今天，市面上還可看到。家常用扇，樸實無華，雖不耐久用，但輕便又便宜，且容易搧風，長銷不衰，廣受歡迎。

許多扇子，或以雕工精細聞名，或以繪畫題字出色，大大豐富了中國扇子的藝術傳統。扇之可雕處，謂之扇骨，形狀或圓或橢圓，或六角或正方，甚至還有花形的。圓形扇子，中間以骨架一根穿過，首端可為扇柄，稱之為「紈扇」或「團扇」。扇面多用緞子，並加繡花或上漆；另外還有各種珍奇細緻的材料可供選用。至於扇柄，則可用象牙、金銀，或昂貴的木材來製作。用來畫畫題詩的扇子，多半以素絹或花底紙為面，便於施用丹青。

畫扇題扇之風，由來甚早。漢成帝皇后班婕妤（33-37B.C.）所寫的〈怨歌行〉，就有「作紈扇詩以自悼」故事。歷史家班固（92A.D.）、天文家張衡（79-139）亦有〈竹扇詩〉及〈扇賦〉之作。大書法家王羲之（321-379）題詩六角扇上，以換白鵝，流傳千古，傳為美談。此後，題扇之詩，代有所作。及至有宋一朝（960-1279）書畫團扇，最為風行，達到高峯。

無數藝術家，包括徽宗、高宗、孝宗、寧宗、理宗及寧宗楊皇后楊妹子，都喜繪扇、題詩。這些僅限於在宮中製作、流傳的扇子，稱之謂「宮扇」。相傳徽宗每繪一

扇，宮人競相描摹，得其真跡者寶之，多半立軸將之取下裱裝成冊。如此這般，為現今留下不少傳世傑作。其中以擅長楷書題扇遍賜大臣的恭聖仁烈楊皇后楊妹子（1162-1232）最為有名，她原名楊桂枝，慶元三年（1197）冊封婕妤，寧宗皇帝的題跋多由她代筆，其書法於工整挺拔中，透露出一種天真稚樸之氣，可謂大巧若拙，自有一種雍容姿態，獲得無數藏家珍視。

約六世紀時，骨架紈扇及羽扇流入日本，風行一時。至於「摺扇」，則為日本所創，於北宋時期（960-1127），流入中國，稱之謂「檜扇」（Hiogi）。其扇呈輻射狀，由片片檜木片所組成，尾端連在一起，並無紙面覆蓋。此扇初見於淳仁（Junnin）天皇年間（763），是奈良時代後期的產物；平安時代（794-1185）的平城京舊址，有「檜扇」殘片出土。公元八七二年，《三代實錄》中，亦提到「檜扇」及繪扇。現存保養最精的檜扇，在京都護國寺千臂觀音菩薩手中，成於八七七年。至於現存最早的紙摺扇，有數件藏於大阪四天王寺，上面有描金人物及佛經文字，以礦物顏料設色，十分珍貴。這些扇子多半是鎌倉時代（Kama kurd）之物（1185-1333），成於一一八八年左右，相當於南宋時期。

據研究資料顯示，中國有摺扇記載的時間，可上溯至五世紀左右。司馬光《資治通鑑》（1019-1086）卷一三五，《齊紀》一，南齊高帝建元二年（480）：「以司空褚淵

173　扇搖風生詩畫香

▲南宋李安忠〈竹鳩圖〉（長尾灰背伯勞）絹本團扇。（台北故宮藏）

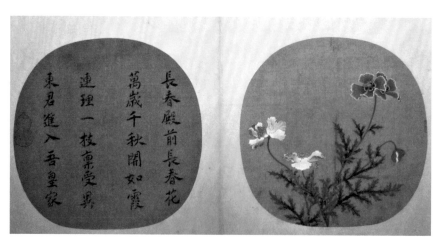

▲楊妹子對題〈詠長春花七絕一首〉宋人畫〈長春花〉絹本團扇。（台北故宮藏）

（435-482）為司徒。淵上朝，以腰扇遮日」。司馬光註曰：「腰扇者，乃今之摺疊扇

也，常繫於腰間。」司馬光《通鑑》所記，必有所本，果如其言，那摺扇在中國之為

用，比一般預料的還要早上許多。至於摺扇創於日本的說法，也就難成定論了。不過，

摺扇由日本而朝鮮而中國之事，北宋記錄有載，此後廣受歡迎，流傳甚速。而畫扇之

事，亦隨之而起。凡此種種，多半與日本摺扇之傳入有關，亦是不爭的事實。

摺扇或名「折扇」，又名「摺疊扇」，宋人喜稱之謂「撒扇」或「聚頭扇」。《東

坡集》中，蘇軾曾提及朝鮮「白松扇」，展之把玩，廣約一尺；摺疊收攏，寬僅兩指，

嘆為妙絕。所謂「白松扇」者，即是由韓國進口的日本「檜扇」也。郭若虛《圖畫見聞

志》「高麗國」條云：「……彼使人每至中國，或用摺疊扇為私靚物。其扇用鴉青紙為

之，上畫本國豪貴，雜以婦人鞍馬；或臨水為金沙灘，暨蓮荷花木水禽之類，點綴精

巧。又以銀粉塗雲氣月色之狀，極可愛，謂之『倭扇』，本出於倭國也。近歲尤祕惜，

典客者蓋稀得之。」[1]

1　A.C.Soper 曾譯《圖畫見聞志》（*Kuo Johsü: Experience in Painting*），於一九五一年出版，與郭
　氏原文微有出入。

百年之後，鄧椿《畫繼》卷十提及「檜扇」曰：「高麗松扇如節板狀，其土人云：『非松也，乃水流木之皮，故柔膩可愛，其紋酷似松柏，故謂之松扇。』」東坡謂高麗白松，理直而疏，折以為扇，如蜀中織梭櫚心，蓋水柳也。又有用紙，而以琴光竹為柄，如市井中所製摺疊扇者，但精緻非中國可及。展之廣尺三四，合之止兩指許。所畫多作士女乘車跨馬，踏青拾翠之狀。又有以金銀為飾地面，及作星漢星月。人物粗有形似，以其來遠，磨擦故也。其所染青綠奇甚，與中國不同，專以空青海綠為之。近年所作尤為精巧，亦有以絹素為團扇，持柄長數尺為異耳。」

此外《畫繼》〈雜說‧論近〉之中，還有一條論日本檜扇云：「倭扇以松板兩指許砌疊，亦如摺疊扇者，其柄以銅鼉錢環子，黃絲條，甚精妙。板上卷畫山川人物，松竹花草，亦可喜。竹山尉王公軒惠公后家嘗作明州舶官，得兩柄。」黃庭堅（1047-1105）常有題扇之作，其一與鄧椿《畫繼》之中所記，情狀相符合，詩題為〈謝鄭閎中惠高麗畫二首〉，其一為：

會稽內史三韓扇，分送黃門畫省中；
海外人煙來眼界，全勝博物注魚蟲。

其二為：

蘋汀游女能騎馬，傳道蛾眉畫不如；

寶扇真成集陳隼，史臣今得殺青書。（《山谷外集》卷七—十三）

此詩成於一〇八四年，由詩中所述，可知山谷所見與鄧椿類似。他另有兩首詩，則講的是紙扇。詩見《淵鑑類涵》卷三七九：

猩毛束筆魚網紙，松樹織扇清風似；

搖動懷袖風雨來，想見階前落松子；

張侯哦詩松韻寒，六月火雲蒸肉山；

持贈小君聊一笑，不須射雉彀黃間。（〈戲和張文潛謝穆文松扇詩〉）

銀鈎玉唾明繭紙，松箋輕涼并送似；

可憐遠度憤溝妻，適堪令時裯襪子；

丈人玉立氣高寒，三韓持節見神山；

合得安期不死藥，使我蟬蛻塵埃間。（〈又次韻謝穆文贈高麗松扇詩〉）

摺扇雖在宋朝士大夫中流行，但仍是珍貴少見之物。及至元代，外國人持彩色鮮艷之摺扇到中國來現寶，反倒要招人指笑了。據名書法家張弼（1425-1487）所記，當時只有販夫娼優方用摺扇，品類不高，難登大雅。不過，後來的公子世家、達官貴人，亦有慢慢接受採用的傾向。此一轉變，是因為明成祖永樂年間（1403-1425）高麗使者多次來朝，再度把摺扇帶入宮中。成祖覺其方便携帶，開始倣製，題辭其上，以贈大臣。摺扇地位，因此大大提高，風行一時，流佈天下，以至今日。公元一六〇六年，沈德符《野獲篇》卷二十六記載當時宮女太監，人手一把摺扇，非常流行。

（二）摺扇的繪製

約十五、十六世紀時，長江下游江南一代的文人畫家，已開始畫扇。最早畫扇的畫

家之一是劉珏（1410-1472）。後來沈周也畫扇，而且還是「泥金」扇面。此後，浙江、江蘇一帶的文人畫家，鮮有不題扇畫扇者。

畫家喜畫之扇，大約十二至十四英寸長，骨面俱全；面紙大多寬七、八英寸，裱糊於扇骨之上。當然，也有例外。不久前，北平故宮博物院，在一塵封架上，發現一把大畫扇，有十五根扇骨，面紙寬十一又二分之一英寸，長達四十九英寸，紙面佔全扇之四分之三。扇上之畫，乃明宣宗（1425-1435）所作，時間是一四二六年；其上畫一高士，有書僮伴隨，在山丘採藥，筆法至為工謹細膩。此扇之巨之大，可謂中國最古最老的大扇了。

有清一代，所製之扇，大小不一，差距甚大。兩端之扇骨，多用雙片，以利裝合；中間扇骨，細長而短，尾端固定一處，以利展合；扇骨上端，可套上打過摺痕之雙面扇面紙，紙間留有隙縫，可讓扇骨通過插入。通常是一面繪畫山水、花鳥或人物，另一面是以正、草、隸、篆書法題詩。

在日本，扇骨的數目或扇面的摺數，代表了人物身分之高低及場合之大小。「扇子」（Sensu）與「扇」（Ogi）二辭，在日本亦通用。以檜扇為本的摺扇，並無紙面覆蓋，多在皇宮中使用，扇骨的數目由二十四至三十九不等。日本早期摺扇，全開時，約

四分之一個圓，又稱「中啟」，有從中間打開之意。「末廣扇」因扇匠末廣而得名，有

十五至二十四根扇骨，形制與中啟同，通常用於歌舞之中或能劇舞台。

扇骨之多寡，在中國雖不代表身分地位，但也有奇

偶之分。奇數多在七、九、十一、十五之間；偶數則有

十四、十六、十八、二十之分。明代繪扇，首尾也算在

內，扇骨鮮有超過二十的；一般多為十六、十八、十九

之數。扇骨越密，摺痕越多；市面流行的摺扇，扇骨有

多至三十至四十枝者，有如「檜扇」或十六、十七世紀

西班牙仕女所用之香扇。

扇骨的材料，以竹最為普遍，此外還使用種種香

木，如花梨木、紫檀木、香檀木、黃楊木、或雞翅、楠

木及浙江的剡藤等等，最受歡迎。當時武人用扇，或以

鐵為扇骨；晚近仕女用扇，則多以象牙或鯨骨製成。

扇骨兩端，也就是扇柄，常以木頭精工雕花鑲嵌而

成。尤以簡淨之竹柄細雕，允稱絕藝。竹雕歷史，由

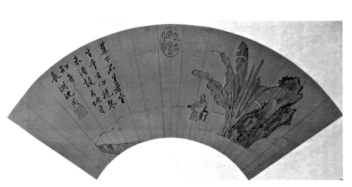

▲明代沈周〈蕉蔭抱琴〉摺扇泥金扇面。（台北故宮藏）

來已久；不過，一直要等到十六世紀明朝中葉，才有竹雕家在作品上留名，形成家數與派別。江蘇、浙江二省所產的竹子，質地最佳，當地的竹雕師父，也最負盛名。在十八、十九世紀間，不但有許多竹雕家在作品上留名，不少金石名家及大畫家，也在竹藝品上留名。揚州八怪、西冷八家都以金石著稱；因金石一道，亦可施於竹雕，故其中亦有不少刻扇名家。紙扇於開合之間，十分容易損毀，而扇骨卻能經久不壞，故摺扇經常需要重新裱裝。有時，久經風霜之扇，反而更見珍貴。

中國畫紙，吸水性強，不宜製扇，故在裝裱扇面之時，紙疊多層，反覆刷裱，務必使紙面堅硬光滑而不透水。大部分的明朝扇面，多用泥金灑金之法製成，目的是要紙面更不容易吸水。紙面既然如此光滑，畫家在其上施丹青筆墨時，便要額外小心。

於藝術品上施金，起於晚周（600-222B.C.）。在公元六世紀前，鑲金於銅，是一種高度複雜的藝術技巧。到五世紀左右，宗教上的木雕或銅雕，多半以鍍金增其光彩。從文學記載可知，金也常用於建築裝飾及壁畫之上。唐朝宮廷畫家李思訓（651-716）李昭道（約670-730）父子，都以「金碧山水」著名。施金於絹畫之上，則見於李唐畫法。不過，此類作品，只是部分用金，並非完全以金為底。完全金底的作品，最早出現於日本畫中。日本畫家喜用不透明的礦物顏料，畫在大幅金底紙上，特別顯眼。

中國文人畫家，多半小心避免作品陷入過分裝飾化或商業化的畫風，在使用礦物顏料時，多以輕淡素淨為主，不尚濃艷華麗之筆；有些，則乾脆純施水墨，全以黑白調子為之。也正因這些文人畫家的努力，扇畫藝術才被提升至一較高層次。到了清朝，白紙底或白絹底的扇面，最受歡迎。這種紙質，可以呈現多重趣味及變化，使墨色展現出濃淡細膩有致的效果，最適合墨彩畫的發揮。

在商業製扇上，有許多趣事，值得一提。杭州首創一種黑紙扇，扇骨多達三十六或五十，展開幾乎半圓。扇面浸以柿油，故呈黑色，然後塗上植物油，稱之謂「油扇」。近日江蘇出土墓中古扇一把，年代約一五一五年左右，雙層絲棉灑金扇面，乍看毫無圖案，然對光一照，扇面上呈現出剪紙花樣，赫然是一幅〈喜鵲棲梅圖〉。此圖線條簡淨爽利，是明代剪紙的最佳範例。

「藏青底」（海軍藍）的紙，此時也有所製。要畫這種紙，必須用天藍、石綠、朱紅、金銀等重色方成。這種扇子後來在歐洲大受歡迎，外銷甚夥。但在日本，尤其是鎌倉末期（1185-1333），中國文人畫扇，大行其道。日本商人大量進口這種扇子，使南畫之法，流入日本，帶動墨彩繪畫的藝術風潮。

這種由柿油浸潤而成的皮紙，襯以防水棉布，多被用來做剪紙的「樣子」。

（三）美學的背景

元人入主中國近百年後，明朝起而代之（1368），定都南京。公元一四二一年，成祖永樂遷都北京。而當時畫壇正興起一股反元復宋之風，畫家競相以使用唐宋畫法為高。作品如近宋人之精細，則必受歡迎；如倣元人戲墨逸筆，則遭冷落。

先前在南京，洪武皇帝認為某些文人畫家的畫法，欺世盜名，竟將其中數位，下獄處決。因此明初唯一流行的畫風，便是宋朝院體。洪武、永樂二帝之後，畫法稍稍自由。明宣德帝（1416-1435）自己就喜歡畫畫，也是有明一代最有才氣的皇帝畫家。他與以後諸帝的藝術品味，不再那麼偏窄。雖然宮中仍然流行宋代院體之風，然一般畫家不再因風格不同而遭迫害。

當時全國經濟穩定成長，江南一帶尤為富庶，成為文學藝術之搖籃。南京、上海、蘇州、杭州等地，再度成為繁盛的藝術中心。這一帶教育水準高，文化氣息濃，名人才士，一時鼎盛。大家開始把風格類似的藝術家，依地區分類，一時各種名稱紛紛出籠，先有吳派（蘇州）、浙派（杭州）；後有華亭派（松江派）、新安派、嘉定派、金陵

派；入清以後，又有揚州派、婁東派、虞山派、西冷派。同一地區的畫家畫風，並非全然相同，畫派名稱之定，多以當地領袖畫家為依據。因此，有浙派畫家長居於吳地或活躍於北京，或吳派畫家離鄉遠遊，老死他鄉。（這種分類的方法就好像目前美國畫壇有紐約派、西北派、加州派一樣。）有明一代的文人畫家，大多屬於吳派。

中國畫中的文人傳統，由來甚早，其特色為融詩書畫及哲學於一爐。元朝的在野畫家，在蒙古人高壓歧視下，不得已，以繪畫做為對政治或社會的反抗或逃避，就像詩人以詩抒發鬱悶不平之氣一樣。長久以來，中國文學發展出一種複雜的暗喻或象徵手法，在一首短短的小詩中，交織了雙重或多重涵義，含沙射影，發洩內心怨憤之情。畫對士人來說，即使不是一種自衛武器，也成了一種心理上自適自保、自我渲瀉的工具。藝術家希望能擺脫環境影響，突破自我限制，卓然不群，傲視古今。然這不是光畫一些技巧精熟、富裝飾趣味的東西就可達到；因此他們便在畫中創造出一套繪畫語言，刻劃心中謎樣的理想，表達各人胸中之意。在才智之士當中，繪畫成了一種特殊的、風險較小的政治藝術表現，不熟悉文人傳統的觀者，是無法瞭解的。他們避免直接攻擊或批評朝廷，而採用精微的典故暗示，以表達心中不滿之意。

有明一朝，較諸元季，在社會政治環境上，雖然大有改善，然有志之士總能在現實

環境裡，發現缺失及不公，而思有所評議。因此，趙孟頫（1254-1322）所提倡的士大夫畫，在明代仍然具有相當的影響力。明朝畫家接受元代藝術家發展出來的個人表現主義，認為繪畫乃是最佳的抒發性靈之道。藝術反映人生，而個性成了藝術成敗的重要元素。藝術教育到了明朝，可謂無所不包。當時雖無藝術史研究，但卻有傳統鑑賞學繼往開來，凡舉收藏、鑑定、研究都在傳承之列。論藝之書，充斥坊間，其中不乏有見解獨特，集大成之作。作者在書中，論畫談藝，闡揚一己之美學，評品優劣，不遺餘力。不過，此時大家關切的重心，多在技巧方法之訓練。藝術家往往無須強調自家風格之完成，他在習古、摹古、研古之後，進而能與古對話，就足以證明他的藝術成就。

明人對歷代古畫採取一種研究學習的態度，倣古並不表示是一味奴性臨摹，而是藉研習古人，而捕捉其精神奇逸之處。在藝術愛好者的眼裡，這種學習精神及追尋過程，就足以代表一種完滿的成就感。趙孟頫所謂的「士氣」，應該是指「有藝術歷史感與使命感的志氣」，不應被解釋為「業餘畫家」。明代大畫家沈周（1427-1500）、文徵明（1470-1559），便依此原則，成就其偉大的藝道。他們都是才氣橫溢，誠懇專注的君子，名滿天下，自奉甚簡，交友則大方慷慨，為師則和藹可親，成為良師益友的典型，廣受大家尊敬，影響歷久不衰。

「在野自由畫人」的觀念，肇始於元代，大盛於十五、十六世紀。許多號稱業餘文人畫家的名人，根本就是職業專家了。他們公開以賣畫為生，甚至仲介古畫交易，並無顧忌；有些則是半職業性，介乎自由文人與專業畫家之間；只有一小部分是非職業性的。他們以自由在野為標榜，多半自視甚高，不隨流俗，每人畫風自成一格，各有各的觀眾與支持者；主要生活之資，皆來自出售書畫。屬於歸田高官或世家弟子的畫家，在賣畫時，或有選擇性，可以擇其善者而售。不過，即使是靠賣畫為生的文人畫家，也常避免與政治或社會壓力妥協，特立獨行，保全了藝術之高潔及個人之德行。

既然個人風骨是如此之重要又普遍受到推崇，文人畫派書畫家的地位，越升越高，越來越不可以「學」而得之了。從理論上來說，文人畫派大盛於華亭派領袖董其昌（1555-1636），周圍一批朋友都是畫家文人，對他大力支持。例如陳繼儒（1558-1639）、莫士龍（約1550-1582）等都是他的唱和者。他的繪畫美學與理論，統領明清畫壇長達三百年之久。董其昌的山水畫法，源自黃公望（1269-1354），終其一生，他一直以「士氣」為依歸，主張書畫為修身之重要手段；雖然實際上他常常言行不一，時有橫暴鄉里的惡行。他的藝術理論雖然精闢，但藝術批評却失之過嚴，過於審慎保守或獨行獨斷。董氏齋名「畫禪室」，這表示佛家形上之學，在他畫中也佔有相當地位。

六朝（220-581）之後，佛教大行，各宗並起，遍佈南北。北宗視佛祖為神，佛徒要嚴守教規，全心向佛，期獲解脫。南宗以自性為本，不拜佛像，力主自我明心見性為法門，以期得道成佛。當董其昌依此分別中國繪畫為南北二宗時，禪宗的觀點，便滲入他的繪畫理論之中。他為文人畫溯源，從唐至明，凡是具有文化藝術歷史感，願意與古人對話的畫家，統稱「南宗」；同時，他有意貶低馬遠、夏圭等十三世紀宋院體畫家與其浙派傳人的成就，稱這些只知「師造化」的畫家為「北宗」；在古拙為高的「士家畫」與技巧高超的「商業畫」之間，劃出了一條明顯的界線。

董氏死後不久，明朝亡覆，中國再入異族之手。滿人入主北京（1644），使中國畫史陷入感情最為糾結的時代。為了效忠明室，士人自盡殉國者眾；遺民則再度以畫為逃，以高揚如火的激情，產生許多獨創之作，形成了所謂十七世紀個人主義畫派風潮。

此一階段的扇畫，似有衰落之勢，不過，名家高手，依舊畫出許多動人的佳作，如陳老蓮、朱耷、道濟及惲壽平等皆是。

滿清統治中國近三百年（1644-1912），剛開始，因倫理風俗等習慣之不同，問題叢生，怨聲四起。不久，滿清帝王漢化漸深，反清之聲也隨之轉弱。新王室全力支持傳統藝術，並採納王原祁之議，提倡摹古。王原祁（1642-1715）在風格與美學上皆宗董其

昌，是「四王」之一。其他「三王」為王時敏、王鑑、王翬，號稱為清初四大家。

唐宋兩代，書法之美，變化多端，開始主導繪畫技法。到了明代，書法在畫中愈形重要。有明一代的大書家，亦多能畫。書家習字，範本多從唐宋法帖而來，翻刻流傳，習者甚眾，且多半受王羲之影響。受了王陽明「心學」的啟發，書家多愛以行書、草書表現自我。文徵明、董其昌兩位書家管領兩代書風，並且監督法帖之刻印。大體說來，明代書家不如清代穩重，也不似唐人醇厚，但卻能將宋人的好處發揚光大。他們在間架佈置上，達到宏肆寬暢的效果，對筆法的節奏及韻律之優美，皆額外留心，創意時出。

扇面不大，正好適合以帖體題字。明代大書家祝允明的狂草，破規矩而出，有驟雨驚風之勢。與祝相反的是周天球，蠅頭小楷，工整非常；周氏是學文徵明的，筆法絕美，品味高超，後代書家，鮮有能及者。

十七世紀後，書法藝術有了新的活力，碑學再度抬頭，字體的筆法結構，雄健方硬，趨於清朗爽目，擺脫了王羲之的書風。清代書家，數目不少，不過，名畫家倒不一定精通書法。例如四王中，除了王時敏外，其他三王，無一留意書法。少數幾位能書畫兼通的有朱耷、道濟、惲壽平、金農……等。他們的書法與繪畫密不可分，兩者又都顯示出強烈的個人風格。

晚清之時，扇面特盛，直至二十世紀，仍然不衰，然而名家稀少，獨創之作不多，比起十五至十七世紀的全盛時代，此一繪畫類型，多半已走入僵化或商業化道路。

（四）摺扇的社會背景

明清以來，有關摺扇的目錄很多，記載了不少名扇及名家。扇子的收藏，到了十九世紀末，方才大盛，有名藏家的藏扇數目，亦甚可觀，其中最有名的，要算廉泉和其夫人吳芝瑛的藏品。二人的齋名曰：「小萬柳堂」，藏有一千多件摺扇，其中有六百把，於一九一五到一九一六年在上海景印出版。此外，要算台北故宮與北平故宮的藏扇最為豐富。目前，中國以外的地區如日本、美國、歐洲都有許多扇面收藏，藏品中有百分之八十是吳派文人畫家所繪。

吳派文人畫家，圈子緊密，是當時活動頻繁的社交團體，其中成員，來往密切，常常雅聚，諸如賞月、賞花、觀看春秋景致等等；聚會的時地也多變化，或在舟船之上，或在寺廟之中，或在自家書齋之內，吟風弄月，賞玩古物，非常自在風雅。這種盛會，往往一聚就是好幾天，或飲酒品茶，或詩琴清唱，或揮毫書畫，以記其盛。據聞每有詩

作，立即競抄傳觀，聲動城市之中。當然，他們在酬酢之間，不免彼此頌揚，相互標榜，常常自畫圈圈，不容他人置喙。畫家詩人對此種雅集，十分着迷，樂此不疲，時或真誠討論藝術問題，時或相互評論會中出爐新作。

摺扇在這些社團裡，是不可缺少的酬酢之物。朋友相聚，懷袖中的扇子，往往是最佳話題。王廷鼎在他的《杖扇新錄》卷二中，回憶摺扇如何由賤轉貴，如何先入中上之家，再入士人之手。士人繪扇，不全為買賣，多半餽贈朋友以為紀念。因此扇上所題，多半為贈友之言。當時社交禮儀的種種，全在扇子上清楚反映。

另一項有趣的習尚是「劇扇」。「劇扇」或「劇」（geke）之類的名稱，在日本是常用的，是指宮廷祭舞時手持之裝飾扇，或是在「能劇」與「歌舞伎」（Kabaki）中謁廟所用之扇。在某種程度上來說，中國也在戲台上用扇，依角色之不同，摺扇成了劇中人物一舉一動不可缺少的重要道具。

中國戲劇源自漢朝，廟中祭祀時，多演戲曲。到了十四世紀元朝，中國戲劇才完全從宮廷祭祀轉入市井民間，成為現在世界上通稱的「歌劇」，吸引社會各個階層，擁躍觀賞。劇曲藝術於是大興，有元一朝成了中國戲劇史中最輝煌的時代。元朝唱白全作北音，稱為「北曲」。南方諸省，則做南音。南音發展到明朝，才在地方上盛行起來，稱

為「南曲」。雜劇之主調，可以單獨挑出清唱；劇曲唱詞，亦可脫離故事情節，獨立製作，稱之為「散曲」。

這些「曲子」的內容，多半表達戀情或渴望，有如宋詞或西方的「敘事歌謠」（ballads），充滿了個人的情思。一般人在酒樓戲館、茶餘飯後，或粉墨登場，或隨意清唱，皆可讓一己之情緒得到發洩。據陳森書《品花寶鑑》所載，下戲後，年輕男演員，生活多彩多姿，充滿聲色之娛。十六世紀時，這些穿戴豪華的戲劇，多被蘇州附近吳地的「崑山派」所掌握，發展成「崑腔」傳統，成為有名的「崑曲」。

十五世紀後，因雜劇漸盛，大家對扇面的興趣，也相對增加。吳地文人開始大量繪製摺扇，沈仕、徐霖、張風儀、王衡、陳繼儒、祁豸佳等，都是名震一時的戲曲名家，他們畫的扇子，也都風行一時。天才戲曲家徐渭（1521-1593），也常畫扇，創意十足，令人大開眼界。有時，這些戲曲家自己也粉墨登場，自娛娛人一番。製作曲子詞的高手如祝允明、唐伯虎、文徵明、王寵、王穉登、薛明義……等，亦是畫扇名家。當時，雜劇繡像刻本，十分流行，唐寅、仇英、陳老蓮都成了名重一時的繡像畫家。鑑賞家、收藏家如王穀祥、項元汴（1525-1590）、王世昌（1529-1592）、李日華（1565-1636）皆出資刻印過他們的作品。

女性畫家如薛五、馬湘蘭（十六世紀），雖然身在青樓，但亦知書能詩。文士所賦新詞，多由她們試唱，雅集之時，她們亦親手繪扇與士大夫之畫作相互酬答。既然明代文人以繪扇為社交禮物，那任誰只要獲得聞人雅士之贈扇，便表示他已能順利加入某個特殊的藝術圈子。這些藝術家，才華橫溢，品味高雅，把一般人認為的輕浮劇場，提昇至高度藝術表現的境界。

明亡以後，繪扇名家，不再像從前那樣癡迷戲劇。到了清末，崑腔亦衰。明末時安徽地方戲，進入北京後，多方吸收融合，形成京劇，大為盛行，開啟了另一個時代。而晚明諸家之軼聞艷事，在蘇州、南京、杭州的坊間，則轉成故事彈詞，至今傳唱不輟。

（五）畫扇與其他藝術的關係

士人畫扇，並非僅限於畫家或書法家，一般說來，詩人、劇作家、政治家、收藏家、鑑賞家，亦愛為之，有些還專門以書扇畫扇，聞名於世。僅從書扇一端來說，內容多半為古典文學，其中以唐宋詩詞寫得最多；也有畫家，題寫自己的新詞，有些詩根本就是專門寫來用於題扇。早期題扇之作，多半寫在紈扇上，有些書扇名家的作品，感情

充沛深刻，流傳千古不衰。例如班婕妤便以「秋扇見捐」比喻婦人遭到遺棄之痛：

新裂齊紈素，皎潔如霜雪；

裁成合歡扇，團團似明月；

出入君懷袖，動搖微風發；

常恐秋節至，涼颸奪炎熱；

棄捐篋笥中，恩情中道絕。

「秋扇」於是變成一般形容棄婦的典故，又轉為象徵忠臣不能見用於朝廷的恨事。

詩中的「合歡」，不但象徵男女之事，同時也表示一扇兩面，書畫密不可分的關係。

其他以扇子詩著稱的名家有蔡邕（133-192）、陸機（261-303）、陶潛（376-427）。陶潛的《扇上畫贊》還品評了繪扇的優劣。此一題扇傳統，一直延續至明清。

嘉靖年間，文徵明奉召入國史館，北上進京，蒙皇帝於五月五日賜扇一把，有詩記之。

由此可見，扇子象徵社會地位之一斑。詩題為〈端午賜扇〉：

剗藤湘竹巧裁將，珍重瑤華出尚方；

四海清涼初拜賜，一時懷袖總生光；

最憐明月難捐棄，即有仁風可奉揚；

真覺自天題處濕，墨痕狼藉露華香。（文徵明《甫田集》卷十）

此詩雖不繫年月，但由日期推算，可知作於一五二三年，也就是文氏初至北京那年。不久，他便厭倦官場爭鬥，上表請辭，四年之後，終於獲准，於一五二八年返回蘇州。文氏經常書畫扇面，有許多詩，都是特別為題扇而作。

當然，扇上題詩，並不像上述那樣都有故實可尋。有些扇詩之作，已純為商業產品，例如明朝張風儀的作品，就是例子。張風儀生性高傲，科場受挫，官場失意，以賣文鬻字為生，嘗張貼潤例於門首曰：「家貧短紙筆，求小楷扇面者，紋銀十兩；行書律詩，紋銀三十；祝壽中堂詩文⋯⋯」言下之意，大有慚於賣藝之羞。張不善畫，故所題之字，也就與有畫的那面關係不大了。

李日華（1565-1636）能文善畫，曾為詩百首，專門題扇，收入《竹懶畫勝》一書。他的詩（或題畫詩），有唐人寫景之風，專寫山水清冷之境。茲舉一例為證。此畫是贈

友人項于蕃的，以詩之一聯為題跋：

　為項于蕃題

　江深楓葉冷，雲薄晚山孤。

又為于蕃畫扇，題「小品文」一則云：

　米元章有海岱樓，坐見江山，日夕臥起其中，以領煙雲出沒，沙水映帶之趣。故書繪二事，曰臻其妙。吾輩凡資，既不逮古人，又日處庸俗兒肘腋間，沾其汙氣，寧有超脫勝妙之理。以此決欲與于蕃擇一佳地，卜隣其間，此畫聊見意耳。

　（見鄧實、黃賓虹編《美術叢書》第二集：第二輯，李日華《竹懶畫勝》）

由上面的例子看來，畫扇上，除了詩詞之外，文藝理論及其他情懷，亦可書於其上，大大的擴展了扇面藝術的領域。

（六）摺扇的特色

一般說來，摺扇一面畫一面詩；書法這面，字體應隨扇之弧度調整，順摺扇之痕而分行；字體大小不拘，以合度為宜；如此書寫，拘束難免；不過，也正因如此，似乎更可發揮畫面組織之功。畫家常在裁好的扇面上作畫，紙本絹本皆可，畫好後，將扇面裱裝入扇骨，這比在現成的扇子上書畫，易於著筆。

許多文人是詩、書、畫皆通的三絕好手，書畫兩面，一人全可包辦。不過，以實際而論，還是兩面兩人居多。同時許多扇子都被拆下裱裝成冊，如欲復原，要想認出何者為原先相配的組合，是不太可能的。

至於繪畫那面，構圖必須隨扇子的彎度而轉。當然有些畫家不管這些，仍然畫出一道直直的水平線。也有許多畫家不在乎一定要畫正常的水平線，而讓地平線隨扇面弧度而轉。以正常透視角度畫的扇子，觀者必須把扇持正，方能欣賞，畫的線條與扇的線條，交錯糾紛，呈相互爭先之狀。還是順扇弧而行的畫，則令觀者感到十分舒適，從任何角度看，都很相宜。這種構圖上的彈性做法，是摺扇繪畫獨具風味的地方。

有明一代，泥金扇面風行。前面提過，以桐油等植物油，塗在泥金紙上，使之不像在白宣紙上那麼刺眼。有些文人畫家在扇上設色，力求淡雅，以與俗工有別。不過，大部分畫家還是喜歡純水墨的表現。泥金扇面的吸水性差，紙表光滑堅硬，毛筆無法在一處重複畫出層次，這一筆可能被下一筆水墨，弄得汙濁不清。這種情況當然會影響畫家的筆法及整體表現，但却不致令人認不出畫家的獨特風格。

一張小小的扇面，是自給自足、緊湊萬分的，有如俳句。在文人畫中，「戲墨」之說，由來已久。明清兩代，有許多畫家常常率性為畫，在小幅之中，遊戲一番。有時甚至連畫家自己都認為這些漫興之作，不足以與苦心經營的正式作品相提並論，常常自謙為「戲筆」；不過觀者却不可驟然信以為真，因為戲筆之中，常有傑作逸品出現。從某些方面來說，扇面常顯露出畫家平易近人的一面；當畫家寬衣閒坐之時，天性容易自然流露，不再像正式場合那樣正襟危坐，畫出來的畫，時有出人意料之外的驚人之筆。

在野的自由文人或畫家，最喜以業餘態度作畫。扇子雖然是社交必備之物，但明清兩代留下來的扇子，大多不見使用磨損。從十五世紀開始，摺扇也像宋朝紈扇一樣，被人寶愛，裝裱成冊；甚至剛一畫好，便被收藏家價購了。既然知道自己的扇面有人專門搜購玩賞，畫家便在其上辛勤耕耘其詩、書、畫三方面的才學，不遺餘力。我們在周

197　扇搖風生詩畫香

臣、仇英、文徵明、董其昌、文伯仁等人的扇面中，可以看出其用力之精勤，絕不在其鉅作之下。到了清代，王翬、錢杜、戴熙等，更是全力畫扇。而朱耷、石濤、惲壽平等人的扇面，在筆法獨特之餘，已把扇面這種形式，完全消化，在構圖上，不斷杼機獨出，與他們的卷軸作品，大不相同。

明清兩朝，繪製摺扇的都是文人畫家，他們把此一藝術形式提昇至一新境，超乎了裝飾及實用範圍。不管畫家在畫扇時的態度，是消遣還是戲墨，都無損於其藝術本質之精湛。實際上，又有哪一種藝術形式能像扇面這樣，把中國詩、書、畫三絕的傳統如此成功獨特又緊湊的表現出來。

（七）扇面在近代的發展

由以上所述，我們知道，中國從宋代以後，扇面開始流行，降至明清，文人畫家著意經營，傑作迭出，精品亦夥；隨之而起的是藏扇名家，蒐集了大量的成扇與扇面，在中國藝術寶庫中，增設了一項財富。

數百年來，畫扇者眾，藏扇者亦復不少，然有規模的扇面特展卻不多見。二十世紀

初至今，最有名的一次，要算是民國四年（1915）小萬柳堂廉泉、吳芝瑛夫婦，在東京舉辦的扇面收藏特展了。廉氏夫婦雅好書畫，世居南京，齋名「小萬柳堂」。夫婦二人扇面收藏本來不多；然因親友龔（祖璟）氏去世，得其遺贈摺扇計有五十三柄，藏品漸富。後來，他們應日本東京拓扇面館之邀，訪日公開展覽，轟動一時。並在東京出版四冊《扇面大觀》簡介其藏品，又彩色精印《小萬柳堂劇扇：惲南田》一冊，珍貴異常。

同時，他在國內亦編成《小萬柳堂扇集》，精選扇面六百幀，於上海出版（1915-16），留下了可貴的記錄；全書共六十冊，題為《名人書畫扇》，是歷來扇面影印出版規模最大的一次。

民國五十七年，台北翻印大正三年（1914）日本畫報社出版的《王建章扇面帖》，究其來源，本是「小萬柳堂」之藏品。民國十五年，胡佩衡於北平出版《書畫叢談》，雜論畫扇，頗有見地。此後北平故宮於民國二十一年至二十四年間，出版有《故宮名扇集》十卷，內容亦精；民國二十五年，日本東京出版的《南畫大成》卷第八，全是扇面，頗具參考價值。

民國六十四年（1975），黑約翰（John Hay）在《亞洲藝術及考古》學報所舉辦的「中國繪畫及裝飾藝術」會議中，發表文章，評介《中國扇面繪畫》一書，此書由美德

列（M. Medley）所編，倫敦大學大衛中國藝術基金會及亞洲研究院資助出版。

民國六十六年，文德史特分（Harrie A. Vanderstappen）在《火努魯魯藝術學院學報》第二卷，發表〈晚明扇面〉一文（頁四九～六五），開斷代扇面研究之風。同年，日人水尾比呂志亦出版《扇繪名品集》（東京）。民國六十九年，孫機在《文物》第三期發表〈羽扇綸巾〉（頁八三～八六），對扇面有獨到的研究與看法。同年，金西涯、王世襄合著的《竹刻藝術》於北京出版，亦兼及摺扇的研究，特別對竹扇製法，有詳細介紹。

台灣方面有翁文煒在民國六十三年編輯《近百年全國名家書畫扇面》第一集，由台中工商美術印刷廠印行。1 書中所影印的扇面，全以河北呂著青先生的收藏為主。陳定山先生在序中說他「博學多文，亦雅好聚頭，歷任海內，宦跡遍於南北。所至必交其名士，以乞扇為樂，寄居海上，悉載東來。而本國留台書畫名家，亦樂與先生遊，所蒐求者，日益增多。曾一度展出於中山堂，見者亦莫不歡息，以為風雅淪止，而廣陵中散，

香港方面，有民國六十六年出版的《清末上海名家扇面》，收藏亦精。而今年曾幼荷在火努魯魯所舉辦的「明清扇面特展」，精選明清扇面七十餘幀，或書或畫，皆出於名家手筆，可謂近三十年來，規模最可觀的一次。

▲王小梅《樹下散牧圖》紙本扇面。（天下樓藏）

尚在人間。」又云：「先生逝後，扇面漸遭散失，方私為惋惜，翁君文煒忽惠於見訪，出示聚頭百餘柄，宛然故識，不但書畫完好，扇骨名刻亦無損。且謂：『此沈舟中之瓌寶也，將為束人取去，不可不留爪跡，以為鴻印。』」由此可見翁先生雖有搶救國寶之心，但却乏價購精品之力，不得已，求其次，希望能夠保存文物之影像，以為後學追摹。不然，名品北流日本之後，連對影思古的機會都沒有留下，豈不叫人欲哭無淚。從民國六十二年呂著青去世後，日人土佐匹璣，逐步購得呂氏所藏摺扇三百三十二柄，書畫並陳，名家甚夥。翁文煒獲知此事，力勸土佐彩色複製扇上書畫，以廣流傳，並

1
《近百年全國名家書畫扇面》（第一集）翁文煒主編，台中工商美術印刷廠印刷，民國六十三年出版，39mm×26mm，一百頁正。

親自擔任編輯，得畫三百二十六幀，書法三百四十六幀，分為十二大冊，每冊有五十圖，精印出版。至於是否出全，則不得而知。

此處僅以我所見到的第一集，加以介紹。集中有繪畫二十六幀，書法二十一幀。書以譚延闓、章炳麟、鄒魯、余紹宋、陳寶琛、張維翰、周一鶴、姚華等人最為有名。畫以王小某、齊白石、蕭謙中、王震、賀天健、呂鳳子、張善子、溥心畬、吳湖帆、黃君壁、夏敬觀等人最負時譽。其中以呂鳳子、溥心畬、賀天健三人的作品，最為難得，構圖筆法都出人意表，值得細品。

特輯，有梅蘭芳、尚小雲、余叔岩、言菊朋、程艷秋、王蕙芳、朱琴心、王瑤卿、李斐叔、王琴農之花卉山水，亦別有情趣。

扇面一道，近已式微，名家畫展，鮮有扇畫展出。其實扇面形制特別，適於發展新的構圖，而效果往往與新式魚眼攝影有異曲同工之妙。可見古典之形式，未嘗不可加以更新處理，如我們能精研前人成果，吸取消化，使此一寶貴文化遺產得以生機重現，並以新姿態反映新感性，不也正合文化復興之義。

墨彩之美　202

後記：

扇子別名甚多，計有鵲翅、象牙、白羽、黃竹、六角、二面、五明、七華、白綺、綠沉、同心、比翼、擁身、安眾、麾敵、贈行、畫水、應門、揮蠅、障日、蔽塵、龍皮、鶴羽、桃核、桐皮、九光、百綺、仲夜畫、逸少書……等。（見《淵鑑類函》卷三七九，「服飾部」。）

此外扇又可稱為「聚頭」。據王廷鼎《杖扇新錄》（十五世紀）：扇又可分為竹扇、篾絲扇、玉版扇、羽扇、鵝毛扇、雕翎扇、紈扇、羅扇、團扇、福壽扇、碧紗扇、蟬翼扇、摺扇扇、七骨扇、油扇、雜扇、鴨腳扇、麥扇、檳榔扇……等。（見《美術叢書》第二集第八輯）。

本文乃應曾幼荷教授（Betty Ecke, Tseng Yu-ho）之請，參考她所著英文本《風上之詩》（Poetry on the Wind: the Art of Chinese Folding Fans from the Ming and Ch'ing Dynasties, Honolulu Academy of Arts, 1982）一書，翻譯、編寫、擴充而成，其中涉及到的美學及近代扇面討論，為作者增補，特此說明並致謝。

下卷

近代篇

漫談民國「三石」的書畫藝術

吳昌碩、齊白石、傅抱石是中國近代墨彩繪畫史上三大家。國泰美術館能以私人財力，蒐集到他們八十多幅作品，舉辦聯展（1979），實在難能可貴，算得上是近年來，重要美術活動之一。

展出作品中，以齊白石（1864-1957）的數目最多，山水、花鳥、書法條幅共二十八件，扇面也多達二十件。花卉當中，以〈花卉四屏〉最為難得，四大張畫分寫枇杷荔枝、芙蓉秋菊、豆莢、牡丹，布局繁複，筆法嚴謹；畫家雖然把整個畫面填得滿滿的，但滿而不死，其中到處都有呼吸，真可謂能得密不透風、疏能走馬之妙。

四幅畫中有三件有簡單的題記。其一曰「余平生所作之畫最稠密以此四幅為最，阿芝」，下面鈐印一「老萍辛苦」，十分有趣；其二曰「余畫此幅成，得詩一首，惜無空

▲齊白石〈臨宋人菊花佛手圖〉，
1907，絹本墨彩立軸。（天下樓
藏）

處，不能寫，萍翁」，鈐印一「齊木人」；其三曰「庚卯五月初十日起至十三日止，此

四日為南湖弟畫此四幅，兄房白石翁」。此三則題記把白石老人天真樸直而又詼諧的個

性，表達無遺；觀其畫如見其人，令賞畫人覺得此老既是可愛又復可親。此四屏巨幅於

二〇一八年以〈福祚繁華〉為總名，在北京嘉德拍賣，以九千二百萬人民幣成交。

除上述四屏外，最獲我心的花卉作品是〈玉蘭花〉。此畫花的部分全用淡墨，枝的

部分則用濃墨、焦墨、枯墨，筆筆有力，枝枝呼應於花朵之間，更是相互照映，各具奇

姿。全幅墨華燦爛耀眼，筆勢含蓄自然，實在是不可多得的佳作。白石老人之所以能夠

於放筆寫意之中，兼得神采畢肖之形，全靠他早年對宋人寫生的苦心揣摩。我們從光緒

三十三年（1907）他四十四歲所作的「臨宋人粉本」〈菊花佛手圖〉，便可看出，他在

花葉位置經營上，是如何的正反錯落，上下掩映，毫釐間距，一絲不苟，奠定了日後大

筆狂掃的基礎。

一般人只知齊白石花鳥草蟲，妙絕當代；殊不知他山水亦是風格獨具，自成一家。

白石老人的山水，多用花鳥筆法滲篆書筆法寫成，氣勢雄健，趣味高古。他在構圖筆法

方面，雖受到乾嘉時期名家七道士曾衍東（1751-1827）的巨大影響，但却常常有出人意

表的奇想，大膽無比，新穎絕倫，成績斐然，不在他的花鳥草蟲之下。

他自己對筆下的山水，也十分自負，認為超出俗流畦徑之外。民國以來的山水畫家

中，無疑，白石老人應該佔一席特殊地位。例如他的〈柳浦秋晴〉冊頁，便是一例，用

筆減至不能再減，遂得「平中見奇」之效。他在題跋中不無得意的寫到：「吾畫山水，

時流誹之，故余幾絕筆。今有寅齋弟，彊余畫此，寅齋曰：『此冊遠勝死於石濤畫冊堆

中一流也！』即乞余記之，白石。」又有補記云：「前癸卯（1903）與夏天畸由西安游

京華，道出黃河，過柳園口，見（此）景，匆匆廿又九年，猶存胸中。辛未（1931）白

石又記。」可見白石簡筆，全從實景記憶中淘洗精煉而來，故能墨彩簡淨而筆端有神，

▲齊白石〈柳浦秋晴〉，1931作，紙本墨彩冊頁。

氣勢一貫而構圖奪目。

十九世紀後，中國墨彩山水畫幾乎已走入絕境。

而絕處逢生的辦法之一，是從當時高度發展的大寫意花鳥中，轉化出山水來。吳昌碩、齊白石、任伯年便是如此。而二十世紀的張大千，也是從潑墨荷花中，悟出潑墨潑彩大寫意山水的畫法。

此次展出白石老人的扇面，也有好幾幅值得特別一提。其一是〈梅花扇面〉：畫中有梅兩枝，一是焦墨枝配紅梅，另一則以淺赭石為

▲吳昌碩〈斑斕秋色圖〉，1922作，紙本墨彩立軸。（定靜堂藏）

枝，配以墨梅，十分鮮活大膽。其二是〈蘭花扇面〉，寫墨蘭兩叢，筆神墨足，成後呼前應之勢：第一叢蘭在右角，其中有一葉飛空向左拋去，好像一個人在後面叫人；第二叢蘭居扇面左上角，其中有一葉轉折向右下方回來，好像一個在前面奔跑的人，忽然甩袖回應。兩叢蘭花在生動多姿之餘，幾乎達到了擬人化的效果，令人激賞。

吳昌碩（1844-1927）的作品共展出二十七件，多是花卉竹石及篆書。他的畫，全用

籀篆筆法，雜有金石之意，含蓄古樸，剛健有勁，構圖開合有度，能先散後收，深得任熊、任頤畫面結構之道。例如他的〈斑爛秋色圖〉，除了在構圖上，放收自如外，在用色上，一變任伯年的清鮮透薄為沉鬱深厚，醒人眼目，開啟了齊白石的紅花墨葉之法。

吳昌碩喜與古代大師對話而後自我變化，他的〈竹石圖〉與〈墨竹〉兩幅，本源自鄭板橋的筆路與章法，但我們却看不到板橋的尖新出鋒與嶙峋稜角。因為昌碩用筆處處藏鋒，畫面顯得渾圓厚實，但又能沉著痛快；可見吳氏善學古人而又能自出新意。例如他的〈花卉四屏〉中，有一幅葫蘆圖，題為「依樣」，一看就知道是從趙之謙的畫作與筆法中奪胎而來，然其線條的稚拙之氣與金石之風，却又完全是吳昌碩自己獨特本領，與趙之謙的鮮艷靈動，大異其趣。

吳氏畫中，成就最大者，還要屬篆筆墨梅；其筆法章法全都獨創一格，不落前人窠臼。例如展出的一幅〈紅梅〉，大體上是 L 形佈局，梅花枝幹有從下往上生，有從上往下生，來也無影去也無蹤，但所有的枝幹都為全幅佈局而服務，亂中有序。這種化整體為零碎，然後又從零碎裡重組整體的方法，是十分巧妙可喜的。由此可見，吳氏雖然在筆法上尚拙，在佈局上，還是煞費周章，以巧求妙。

吳昌碩的法書，此次共展出八件。其中有一篆字橫軸，大書「金石同壽」四字，最

獲我心。這四個字，因用墨甚濃，故力透紙背之餘，還產生了些許墨暈，造成墨色深淺相互搭配的效果，使工整的篆字筆劃中，流露出一股自然野逸之趣，實在是不可多得的妙筆。

三石之間，以傅抱石（1904-1965）的作品展出最少，只有八件，然件件都有特色，值得細看。傅氏山水的皴法，源自於黃鶴山樵，再輔以張風、石濤筆法（尤其是石濤〈山水大冊〉之四），加上他自己狂放的實驗精神，創造出一種融草書飛白入墨彩山水的技巧，氣勢奔騰，造意雄偉，成為中國近代畫史上的怪傑。

傅氏山水最大的特色，便是「遊動」二字，筆法運動的方向，決定山石運動的方向，或上或下，或左或右，讓全幅山水陷入風雨飄搖的動盪中，大有杜工部：「羣山萬壑赴荊門」的味道，深得以動寫靜，靜中含動的妙旨。他的畫法是先以大筆懸腕，在宣紙上上下四處旋轉打圈，轉出山川粗略的形象。然後再暈染設色，裝點松林房舍瀑布，補上人物苔點，充分利用了棉紙與宣紙的特色。傅氏這種強調「遊移動勢」的畫法，正好可以反映民國以來中國社會的戰亂動盪不安與結構快速變化。傅氏快速變化的遊動山水，似全力向前衝刺，又似瀕臨潰散瓦解，充滿了「不安焦慮的美學」，反映了我們的時代。

展出作品中，他有大幅〈山水〉一件，山石筆勢全由下往上衝，配合畫中瀑布流向，一上一下，生動而充滿張力。他另一幅〈聲喧亂石中〉，近景山石的皴紋，用非常明顯的草書筆法畫出，完全不顧石頭的紋理是否自然合理，其目的在使石頭的畫法，能夠配合石後中景裡的飛動松樹，及遠景裡的滾雲山崖。為此，傅氏讓崖壁的畫法與滾雲混合，渾然成一整體；然後再用淺赭石色，分出山與雲的層次，氣勢非常驚人。

〈遊太華山〉一幅，採取密不透風的畫法：全畫為表現華山之高聳，故使山石一直通頂，完全畫滿，所有的筆勢皆往上走，產生蒸騰而上的氣氛；其中墨點交錯，濃淡乾濕，有印象派繪畫的味道，可謂繁複中有統一，快捷中見厚重，最能表現民國以來，社會家國戰亂動盪，風雨飄搖之狀。

至於〈江上危峯〉一幅，則完全走簡淨的路子；江上危峯幾筆，似斷實連，逸筆草草，不加點染；江心一舟橫之，構圖簡而不陋，表現出傅氏另一種風格。

除了山水，傅抱石在人物畫上，工夫亦深。他這張〈蘭亭修禊圖〉，全以自家筆路，參考晉人畫法而成，山樹石泉，造型皆古拙非常。樹石之間，著意留出空間，添補人物，而人物與樹石的比例又不相稱，顯得過大，造成高古拙重的效果。此幅墨彩山水中，他畫滿了大大小小的人物，有時也會有前小後大的情形出現；這種近乎現代素人的

▲傅抱石〈遊太華山〉，1960作，紙本墨彩立軸。

畫法，製造出一種類似魏晉古畫的氣氛，令人十分著迷。至於全畫的設色，則先是五色雜陳，然後用墨色沉鬱的調子暈染深淺，將所有雜色統一起來，產生一幅和諧而又現代的彩色交響曲，讓畫中充滿了一種奇異的光線，從畫面內部，向外照來。以墨彩山水人物畫而論，此幅極富創意，比傅氏其他幾件〈蘭亭修禊圖〉，都要好。

〈松下雅士〉一幅的構圖十分傳統，畫中一高士微微抬頭仰望，上畫青松一棵，筆

法平平，初看不見出色；然仔細再看之後，便發現此畫特點，全在人物面部表情。傳統畫家筆下的高士，千人一面，大多像從一個模子裡鑄造出來。而傅氏的人物，却重寫生，強調人物面部特質，一股歷經滄桑的憂患之情，躍然紙上。此畫的衣紋及筆法雖不盡理想，但人物的表情，却相當傳神。

展覽中傅抱石另一幅以人物為主的是〈閩中一美女〉：畫裡有美女撫琴於小亭中，四周則為松林環繞。此幅寫松完全用潑墨大寫意，頗有石濤〈萬點惡墨卷〉之風；亭中美女則以細勁之筆描畫，古裝長裙，意態閒逸，絕無時下所謂美人畫名家的惡俗習氣，值得喜畫美人者借鏡。

近幾年來，畫壇對民初畫家作品的介紹漸多，這是好現象。像這樣質量俱豐的展覽，實在應該多辦。例如曾衍東、任熊、任頤、黃賓虹、賀天健、徐悲鴻、高一峯等大家的作品，都值得以個展或聯展的方式推出，以供大家欣賞觀摹學習研究。（民國六十八年觀展後有感）

第一位名揚世界的中國墨彩畫家

與動輒書畫家成百上千的蘇浙兩省比起來，湖南書畫家的人數，可以說是少得可憐。從明末到清末，書家畫家加起來，成大名者，不會超過十人。

湖南最早成名的畫家，當推「明末四僧」之一的石谿和尚（1612-1692）。此後，幾乎無以為繼，只有畫梅聖手將軍畫家彭玉麟（1816-1980）名傳外省。一直要到近代，才出了個蕭俊賢（1865-1949），名振一時。此外，便要靠專業書法家來撐場面了，其中最有名的首推何紹基（1799-1873）與張大千的老師曾熙（1861-1930）。再接下來，則要以業餘書家來充數，如曾國藩（1811-1872）、左宗棠（1812-1885），如果有必要，譚延闓（1880-1930），章士釗（1882-1973）與毛澤東（1893-1976）的書法也可加進來，湊上一腳，勉強補足十人之數。

▲捷克文《中國墨彩畫家》（*Chinesische Malerei Der Gegenwart,* 1959.）封面封底。

▲捷克文《中國墨彩畫家》內頁。

因此，湘潭齊白石（1863-1957）的出現，對湖南書畫家說來，可謂太重要了。他不但是歷代第一位名揚全中國的鄉土畫家兼書法家，為湖南人在中國藝術史上爭到難得的一席重要地位，更是中國第一位在世時便能揚名世界的大藝術家。他的墨彩畫，先是透過陳師曾（1876-1923）的介紹，名揚日本；接著又經過捷克收藏家的介紹，引起東歐西歐的注意。

一九四九年以後，他的墨彩創作，藉著社會主義國家機器的宣傳力量，通過蘇聯，傳播到全世界。齊白石的畫，在日本出版甚多，畫集唾手可得，不用介紹；在歐洲，則靠捷克的 Lubor Hajek、Adolf Hoffmeister 與 Josef Jejzlar 等三位中國畫迷，廣為宣傳。前兩人在一九五九年於布拉格出版了精裝巨冊《中國墨彩畫家》（*Chinesische Malerei Der Gegenwart*）介紹了齊氏的繪畫、書法與篆刻，全部彩色精印，再配上黑白生活照片，可謂

▲德文本《秋林之中一畫師》封面。

圖文並茂。後者在一九七八年，由布拉格章魚出版社（Octopus）發行英文本精裝巨冊《中國水彩畫》（Chinese Water-Colors），介紹了白石老人晚年傑作，資料完整，論述精闢，實在不可多得。

一九六四年，德國的 Buchheim Verlag Feldafting 在柏林出版模倣中國蝴蝶裝訂法的齊白石山水冊頁（精裝本），題名《秋林之中一畫師》（Der Maler im herbstlichen Hain），印製精美無比。

一九八〇年四月，席德進購得此書後，來到我的墨彩小品首次個展會場，才看了一半，便大聲拍手對我說：「哈！你果然是齊白石的湘潭老鄉，畫風像極了。我藏有一冊德文本的齊白石，是絕版珍本，送給你正好！」過了些日子，他便把此書轉送給我，以為紀念。席氏愛書如命，絕不外借。此次慷慨贈書，又是絕版妙品，使我受寵若驚，連忙供奉珍藏，直到如今。

此書收錄齊白石山水冊頁十二幀，墨色層次分明，筆法來歷清楚，如見真跡。近年齊畫拍賣，屢創高價，致使偽造傲畫，紛紛出籠。今年（2018）北京春拍，就出現一冊齊畫山水冊頁，全部依照德文本《秋林之中一畫師》傲製。為了魚目混珠，作偽者還特別加上二頁不屬於德文本中的山水冊頁，成了十四開的《齊白石墨筆山水冊》。那兩頁

加上的，是從齊白石其他的畫作中縮臨而來，用筆、用墨、構圖、點苔，支離破碎，全都失了方寸，洩漏了作偽者本來的「筆性」，弄巧成拙，結果變為兩頁「一眼假」的齊派山水。

至於倣德文本的那十二頁，因為有原本可以步趨亦趨的照著畫，幾乎達到亂真的地步！不過，作偽者雖然用盡全力，但若仔細比對，仍然可以看出多處敗筆、惡墨，破綻時露。特此各選刊一頁，以便有心人比對鑑真。

不過，鑑畫者如無真知灼見，沒有一定的筆墨經驗，或臨摹功夫，遇到真偽並排對照時，反而常會被偽畫迷惑，認假為真，終生無法解脫。啟功先生曾有名言曰：「以一副假眼看畫，怎能看到真跡！」一點不錯。

上述二書，全用象牙米黃色去酸重磅紙精印精裝而成，彩色圖版，水墨質感奇佳。

中國到目前為止，印出的畫集，在紙張的使用上，仍未有超過此者（水印除外）。可見以墨彩畫的印刷而言，中文出版品，值得改進的地方尚多。

一九八〇年代以後，外國介紹齊白石的新書，以英國為主，以他的書畫篆刻為研究對象的博士論文也紛紛出籠，各種畫展也集中在美國舉行，名氣能與白石老人一爭長短的中國墨彩畫家，只有張大千（1899-1984）一人了。

▲偽齊白石山水冊頁二開。

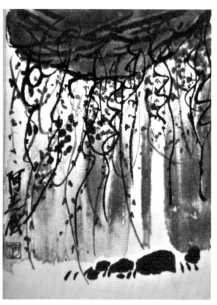

▲第十四開〈掛泉〉（偽）《齊白石墨　　▲第四開〈掛泉〉（真）《秋林之中一
　筆山水冊》之一。　　　　　　　　　　畫師》之一。

雕刻中的石像
——蘇立文《二十世紀中國藝術》讀後

蘇立文（1916-2013）的《二十世紀中國藝術》（*Chinese Art in the Twentieth Century.* Berkeley and Los Angeles: University of California Press, 1959.）一書，是二次大戰後，率先通盤討論中國近代藝術的論著。該書由英國名藝術史家李德爵士（Sir Herbert Read 1893-1968），也就是蘇立文的老師做序，共分六章：

第一章「中國之重生」；

第二章「傳統中國畫」；

第三章「現代運動」；

第四章「寫實主義運動」（包括兩個小節：木刻及漫畫）；

第五章「雕刻及裝飾藝術」；

第六章「轉型的時代」。

此外還有兩個附錄：一是中國主要畫派及畫會，二是中國現代藝術家小傳索引。

二十世紀的中國，一直處於動亂中，畫家活動很不容易追蹤記錄，各種繪畫活動的發展，亦不很穩定，有如一尊正在雕刻的石像，很難描述討論。蘇氏以藝術史的訓練，在二十世紀五十年代便開始著手此一極困難的工作，委實不易，值得重視。

李德在序中指出，東西方藝術在二十世紀都有很大的變遷。西方藝術從塞尚（1839-1906）以降，除了本土繪畫自我更新外，受了日本浮世繪、東方書道、非洲、墨西哥藝術的影響，產生了許多新發展，而這些發展又都融入了歐洲本土文化的主流，成為傳統再生的一部分。簡而言之，歐洲藝術的發展，一直是以本土傳統為主，吸收外來養分，於穩定中求新求變。反觀中國藝術，因受到西方科技軍事、經濟、政治侵略的影響，有拋棄傳統，極端「西化」的傾向，雖然中國人自稱這是「現代化」。

李德認為，藝術如不在自己的土壤中生根發展，則易產生墮落衰頹之弊。尤其是在中共統治中國大陸後，提倡「社會主義寫實主義」——在李德看來，這是更進一步的西

化，而且是狹窄西化——讓有識者引以為憂。

因此，李德指出，在此時研究探討中國藝術的過去、現在與未來，不但有助於我們對「轉型期」的中國文化有所瞭解，同時也可以進一步認識到西方藝術現階段發展的意義。他寫道：「蘇立文先生在談中國書法時所用的術語，都可以原封不動的用來描寫西方抽象表現主義，或象徵抽象派的畫家如蘇來吉（Pierre Soulages 1919-）、烏培克（Raoul Ubac 1910-1985）、帕洛克（Jackson Pollock 1912-1956）、馬克托比（Mark Tobey 1890-1976）等畫家。這種西方繪畫新貌，能在短時間風行日本，是毫不足奇的。由此可見東方繪畫在由東往西走之後又回到了東方，完成了一個週期。」

蘇立文在本書第一章中，也觸及到了這個問題。他回憶道，民國三十三年，中華全國美術會在重慶辦第三屆全國畫展，分國畫與西洋畫兩部門。畫家龐薰琹（1906-1985）以四張畫參展國畫部，被拒，轉往西畫部，結果又被送到國畫部。於是主辦人員「開始認真討論這些畫到底該放在哪裡？而在一旁的龐氏本人，也開始認真思考他到底算不算是中國畫家。」（頁十九）

所謂由東到西，再由西到東，完成文化交流的週期，只是一句理論上的真理，真要實踐起來，則千頭萬緒，曠日費時，需要許多有理想有才情的人來共同努力，方能完

成。中國文化受西方文明衝擊後，大有從頭到腳一分為二，甚至四分五裂的趨勢，使得多數悲觀人士認為此乃古老文明毀滅的徵兆。可是蘇立文卻認為：「上述種種精神上的矛盾與衝突，不是分裂之兆，而是『重生』的契機。」

蘇氏把一八四〇到四二的「鴉片戰爭」，視為西方影響中國的起點。在此之前，雖有耶穌會教士如利瑪竇（Matteo Ricci 1552-1610）等，於一五八三年明神宗萬曆十一年，來華傳播西方文化，但只侷限在一小撮智識份子中流傳。明代士大夫，對自家的文化，信心十足，對西方文化的吸取，則採批判態度。後來乾隆皇帝在致函英王喬治三世時，（全文英譯，收入《十九世紀》一八九六年七月檔案，頁四五），便宣稱中國文物豐富，不需蠻人貢品，如派使節來華，正好可以華化一番，歸國傳授中國之道。

可是，鴉片戰爭後，情況有了變化，尤其是太平天國之亂，使清朝元氣大傷，朝野已感到西化之必要。於是一八六八年，由留美學生回國所造的蒸汽船出現了；一八八〇年，第一條永久鐵路也正式通車。一八七七年兵部左侍郎郭嵩燾（1818-1891）出任英法大臣，見西方科技之盛，慨然於《使西紀程》中嘆道「孔孟誤我！」一八九五年，中日甲午之戰後，譚嗣同（1865-1898）於湖南創「南學會」提倡西學，康有為（1858-1927）創「強學會」主張變法，希望能振衰起敝，強種強國。此後一直到一九一九年五四運動

為止，凡二十五年，產生了許多新的思想，也刺激了保守勢力的反省。

在上述大變動中，中國知識份子大約可分成三種態度：一是頑固保守派，二是有限度的革新，也就是以張之洞（1837-1909）為首的「中學為體，西學為用」派，三是全盤西化派；這三種態度在文學藝術上，更是呈尖銳對立的局面；而其中以西化派的力量最大。西化的模型來源有三：一是日本，二是美國，三是歐洲。民國二年，蔡元培、李石曾組織「勤工儉學」，產生了大批留歐學子，對中國文學美術，產生很大影響。可惜他們回國後，有一段時間，多停留在「東西文化震盪」期內，腦中糾纏的都是與歐洲有關的文化情結，一時之間，還無法面對眼前的現實，更談不到提出解決各種逼人而來的複雜問題。

蔡元培（1868-1940）在民國初期的美術教育中，扮演十分重要角色。民國元年，國父中山先生任他為教育總長；民國五年，他又出任北京大學校長，改革學校教育，建立新式制度，以現代分科方法，取代傳統儒家經書教育；並提倡以「美育代替宗教」，影響重大而深遠。中國學生開始由正規途徑，吸收西方文化；而西方的學者如杜威（John Dewey 1859-1952）、羅素（Bertrand Arthur William Russell 1872-1970）……等，也分別在

民國八、九年來華講學。同時，許多私人的美術學校也紛紛興起，造成了民國第一個十年文化蓬勃景象；凡此種種發展成果，蔡氏之功，實不可沒。

國民革命軍「北伐」前後，許多留歐的學生紛紛返國，他們大多在上海落腳，開始從事在歐洲所學却與當時一般大眾毫無關係的藝文活動。例如田漢（1898-1968）便在上海（民國十七年）成立「南國藝術學院」（「南國社」），先是推廣歐式文學戲劇，後來又擴展到西方美術。等到他們感到歐洲文藝無法幫助中國立刻由弱轉強時，便又紛紛去擁抱共產主義新聖經，希望那是一條可行的捷徑，造成了中國文藝史上有名的「三十年代」。

事實上，中國三十年代的左傾現象，也與歐洲的文藝思潮有關。「三十年代」在歐洲現代文學史上稱之為「紅色十年」，許多作家藝術家都有左傾思想，紛紛加入西班牙內戰。這種狂熱，一直到一九三九年德蘇訂立「互不侵犯條約」，打破了許多人對史達林的幻想，才開始有退燒跡象。

中國的左傾思想，在民國二十六年，暫被「盧溝橋事變」打斷。各種思想不同的藝術家，暫時拋開成見，為共同目標奮鬥，反抗日本侵略，保衛國家鄉土，為民族生存而戰。生活和思想高高在上的藝術家，第一次切切實實與一般民眾打成一片。戰爭帶來的

動亂，使許多藝術家有機會離開都會，走入鄉村山野，首度走入中國心臟地區四川，及其他邊疆地區，開拓了知識份子的視野，為中國藝術注入了健康新血。邊疆題材，漢族以外的生活風俗，帶來了新的題材與形式，如有關少數民族的墨彩、油彩、水彩木刻版畫、水印漫畫等，都讓人耳目一新。

在第二章「傳統中國畫」當中，蘇氏認為墨彩山水畫是中國文化的主要特色之一，可與歐洲的音樂傳統、印度的玄學傳統相媲美，成為重要世界文化財產。他說中國的詩與音樂，篇章短小，缺乏大規模對自然禮讚的長篇巨製。中國詩中無《序曲》（Prelude）這類的長詩製作，音樂中也無「奏鳴曲」（Sonata）或大合唱、交響樂之類的作品。但一個偉大的文化，總會找到一種複雜深刻的管道，來探討人與自然的關係：中國墨彩山水畫，語言豐富，變化多端，最能勝任這種探索工作，不但是中國文化的精髓，也是世界文化的寶藏。

中國畫的繪畫語言，從自然中提煉出來，經過長時間的符號化、象徵化甚至抽象化後，變成一套十分精密自給自足的語言體系；畫家掌握此一體系後，便無須再面對自然去寫生了。中國墨彩畫家畫的山水，不是某時某地的景致，而是數十年累積的各類深刻感受，一種視覺、觸覺及想像力的綜合表現；而這種綜合感受的主要來源，可以是自

然，也可以是古代名作。因此，中國畫家常把古人的主題及筆法加以變奏，或重新詮釋，經由「倣古」途徑來表達自我，呈現出一種深遠的歷史感。這種藉倣古來表示對古典的崇拜，在西方畫中也可見到，例如梵谷的〈德拉克魯瓦讚〉（Pieta: Hommage à Delacroix 1888）就是例子。蘇立文認為這種現象好像西方鋼琴家，以重新詮釋蕭邦、李斯特、巴哈或莫札特而聞名於世是一樣的。

在二十世紀中國畫家中，傳統派的勢力龐大，蘇氏在書中提到的有北京的溥儒心畬（1898-1968）、輔仁大學藝術學院院長溥伒雪齋（1898-1968）、溥佺松窗（1898-1968）及南京的陳之佛（1898-1968），是為院體派代表；而其中較有別趣的則是啟功（1898-1968）、吳湖帆（1898-1968）、馮超然（1898-1968）以及曾幼荷（1898-1968）的早期作品。其他傳統派的畫家有夏敬觀（1898-1968）、金拱北（1898-1968）……等，大多在倣古中討生活，作品無啥可觀。

蘇氏認為，宋元以來的文人畫傳統，在十九、二十世紀，有新的發展，畫家畫風，較為大膽活潑，如朱虛谷（1898-1968）、吳昌碩、任伯年、黃賓虹、張大千、謝公展、王一亭、狄平子（1898-1968）、鄭磊泉……等，都是代表人物。此外，呂鳳子（1898-1968）的人物近禪宗，黃君璧（1898-1968）的山水近元人，也都值得注意。傅抱石則能

融合日本技法及中國傳統，自創新章。而齊白石是上述畫家中最特出的一位，兼具各種優點，成為二十世紀影響力最大的畫家。

還有一些值得討論的畫家是到日本歐洲習畫後，又回歸傳統的名家如劉海粟（1896-1994）、高劍父（1879-1951）、徐悲鴻（1895-1953）、林風眠（1900-1991）等，其中以高劍父的嶺南派影響最大。這一派的重要畫家有陳樹人（1884-1948）、高奇峯（1889-1933）、關山月（1912-2000）、黎雄才（1910-2001）等；蘇氏認為嶺南派有意以畫現代題材，來表現時代感，可是光是題材現代而無現代精神配合，終是徒勞；最後嶺南派的徒子徒孫終於走上了玩弄技巧、裝飾華麗的庸俗風格，是無足為怪的。

在第三章中，蘇氏開始討論中西藝術的異同，也簡略介紹了中國現代藝術的成長過程。他先從劉海粟談起：劉海粟是少數幾位提倡西畫的前輩之一，是周湘（1871-1933）及張聿光（1885-1968）的學生，後來青出於藍，在推廣西畫運動上，姿勢十分突出。民國元年，他與周湘創辦「上海藝術學院」；民國三年，他首先導半裸的模特兒寫生，民國九年，又改名為「上海美術學校」，聘蔡元培為董事長。民國十五年，他正式啟用全裸的模特兒寫生，與軍閥孫傳芳（1885-1935）起了衝突；所幸不久，國民革命軍攻下上海，方才化解此一危機。

並正式向上海市政府登記成立「上海圖畫美術院」；

民國前八年，劉氏當學生時，就組「天馬畫會」，每年定期聯展，開新式畫會之風氣；直到民國十六年以後，畫會方停止活動。民國十年，劉海粟回過頭來畫中國墨彩畫，希望運用所學的西洋知識，為國畫注入新血。他的學生很多，如女畫家潘玉良（1895-1977），就是中國第一位留法女性油畫家。她民國十年留法，十八年回國。此外，名畫家如王濟遠（1893-1975）、汪亞塵（1894-1983）等，也都是他的學生。

除了劉氏外，徐悲鴻提倡西畫也不遺餘力，二人互爭長短。徐悲鴻民國十年留法時，曾在巴黎組「天狗畫會」，大有「天狗」吃「天馬」的味道。劉的活動根據地在上海，徐則在北京、南京兩地推展美術。徐氏於民國十六年回到南京，在中央大學美術系任教；兩年後，出掌系主任一職，開始油畫、墨彩並進，培養了許多學生。其中油彩畫以馮法禩（1898-1968）為最佳，墨彩畫以張安治最好。

林風眠民國六年留法，十六年回國，十七年出任國立杭州藝專校長，以「介紹西洋藝術，整理中國藝術，調和中西藝術，創造時代藝術」為宗旨，培養了無數優秀畫家，吳大羽（1903-1984）、王越昌（1898-1968）等是他的得意門生。

抗戰軍興後，這些藝術學校都遷到了四川，大家捐棄成見，共同為抗戰而奮鬥，在極艱困的物質情況下，繼續為藝術努力。這個階段中，新起而突出的畫家是龐薰琴、傅

抱石、吳作人（1908-1997）、葉淺予（1907-1995）、小丁等人。

蘇氏對一九四九年以後，流落在海外的藝術家，也十分重視。書中提到的有美國的張書旂（1900-1957）、王紀千（1907-2003）、王濟遠、王少陵（1909-1989）、陳其寬（1921-2007）、曾幼荷；歐洲的常玉（1895-1966）、廖學新（1902-1958）、潘玉良、趙無極（1921-2013）；新加坡的林學大，馬來西亞的陳宗瑞（1910-1985）、蔡天定（1912-2008）……等。其中他對曾幼荷、趙無極及陳其寬三人的作品最為重視，認為他們在藝術上的發展，為中國現代畫指出了一條新方向。

第四章討論墨彩繪畫中的「寫實主義運動」。中國畫從晉唐以來，一直有很優秀的寫實傳統。時至宋朝，「寫生」之風，達到了高峯，同時也產生了寫意傳統。元朝以後，中國繪畫語言著重在寫意方面發展，成了一套獨特的象徵體系，到了清初《芥子園畫譜》（1679）出版，可謂達到另一高峯。此後一般墨守成法的畫家，已墮落到不能寫生，只會臨摹的地步。僅有少數大家如任伯年、齊白石、黃賓虹等，才能有所突破。

西方繪畫的寫實傳統，到了十九世紀，已是窮途末路，許多畫家開始走向寫意的道路，追求象徵，走入抽象，向東方吸取靈感；就在此時，中國畫家反而覺得追求寫實，才是中國藝術的自救之道。尤其是抗戰前後，藝術的「教化」作用勝於一切，大量反映

▲曾佑和〈懷古山水〉，1987作，紙本墨彩立軸。

現實的作品傾巢而出。因為當時物質條件的限制，這方面的作品大多以木刻為主。中國的木刻運動始於民國十八年，當時魯迅在上海為文介紹推廣；不久，杭州就有「木鐸社」成立，經過十年的傳佈，在抗戰時大盛，發揮了宣傳教化的功能。其中著名的木刻畫家有黃永玉（1924-）、李樺（1907-1994）、古元（1919-1996）、劉平質、陽嘉昌、

潘仁、劉鐵華（1915-1997）、劉崙（1913-2013）、朱鳴岡（1915-2013）、張西厓、謝梓文（1916-）……等。而此時屬於西方寫實主義傳統而帶有強烈諷刺的漫畫，亦開始風行：其中以小丁、高龍生、黃堯、葉淺予、張光宇、張樂平、胡考、華君武、蔡若虹……等，最為引人注目。

第五章討論「雕刻及裝飾藝術」。中國的雕刻，除了魏晉佛雕及歷代神佛塑像外，大件作品比較少見；以個人為對象的雕刻，亦不多見。民國以來，有許多人到歐洲學雕刻，回國後，並無用武之地；他們除了為黨政軍界要人製作銅像外，其他很少有發揮的機會；雕刻家的藝術市場及贊助者，一直少得可憐；這使得雕刻在現代中國，一直無法有快速的發展。在這樣艱難的情況下，中國雕刻人才，比起繪畫來，要少上許多。其中較有名的有李金髮（1900-1976）、滑田友（1901-1986）、王臨乙（1908-1997）、廖學新、劉開渠（1904-1993）、王子雲、江小鶼、鄭可、張充仁……等，而以滑田友、劉開渠二人在綜合中西傳統上，有較清新可喜的面貌。可惜他們大多因政治的動盪，停止了創作，沒有留下更成熟的作品，以供後學觀摹。

在裝飾藝術上，因機械生產，大量製造的關係，使民間原有的豐沛創造力，遭到無情的扼殺。只有龐薰琴等人，在四川時，辛勤搜集苗族藏族服裝圖案，以水彩記錄，吸

收整理，為中國裝飾藝術，注入了新血。

第六章「轉型的時代」。自從中共統治大陸後，一切藝術活動以馬列意識型態為基準。政治「態度」重於一切，社會主義寫實成了唯一的道路，全盤西化派至此大功告成。抒情山水告退，宣傳人物登場，一切以「教化」為第一優先，令人想起以教化為重的晉唐人物畫。「藝術家、作家」等名稱頭銜，成了大家嘲笑的對象，下放勞改成了「藝術工作者」的日課。集體創作風行一時，個人不再突出，表現不再自由。中國藝術走上了蘇俄在二、三十年代所走過的道路。

不過，由於中國人強烈的「歷史感」，使得大量古物，在證明「馬列主義」歷史觀正確的前提下，被挖掘了出來。許多佛像石刻，也在維護古代勞動人民努力成果的口號下，被保存了下來。這使得研究中國藝術史的資料，頓形豐富。蘇氏在寫此書時，對中共保存古物的看法是，不論其動機如何，其挖掘保存古文物的努力，對藝術研究是有益的；總比蘇俄全盤把以前的文物完全否定，來得好些。他沒有料到，幾年後的文化大革命，竟把這一點保存文物的形式也破壞了。

讀完全書，我們發現作者對中國繪畫有相當深刻的認識，也能用流利的英語與觀點，來詮釋中國藝術上的某些特殊現象，使得西方讀者容易瞭解、接受。例如他把明清

兩代在倣古中創新的墨彩山水畫家，與西方彈奏古典大師作品的鋼琴家相提並論，使以「創新」為重要藝術標準的西方讀者，能夠更進一步的思考「創新」的意義，從而瞭解董其昌以降所產生的倣古傳統之背景。在「後現代主義」流行之前，就能有這樣的見地，實屬不易。

作者對中國現代藝術的瞭解與關心，是相當熱情又深刻的。他在六十年前就看出了嶺南派無可避免的命運，同時也體認了在中共統治下藝術家的努力範圍及限制。他知道融合中西只是一句簡單的口號，但要落實在作品上，方有意義；然如何落實，卻又是一個艱巨困難的大問題，非有高明的思想，超絕的技巧，偉大的智慧，不能解決。他語重心長的指出，安定的生活，長久的時間，是藝術家能夠反省創造的重要因素，畢竟藝術的創新，不是一蹴可幾的。

蘇氏認為，要想融合中西，不單是在技巧上，也不僅是在題材上而已，只有畫家在美學、心理學、社會以及其他方面都有深刻的認知及反省時，新的成果方能誕生。他在書中特別推崇龐薰琹及曾幼荷的成就，認為他們的努力，為新而現代的中國藝術，打開了一條通路。二十世紀的今天，我們重讀此書，發現作者的看法，大致上是不錯的。在藝術史的訓練及方法下，蘇氏努力蒐集資料，仔細研究各種相關的文學政治社會變遷，

謹慎下筆，大膽推論，為研究中國近代美術史定下了一方堅實的基礎，功不可沒。

本書的附錄十分有用，然有些年代的資料出了錯誤，雜誌文章、專書的書目也不周全，許多涉及中國現代文學史的材料及看法，值得商榷的地方也很多；不過這些都是白璧微瑕，不足以損害全書的成就。要知道，此書成於一九五零年代，許多人事塵埃尚未落定，而大陸本土又對外深垂鐵幕，資料蒐集不易，再加上作者戰時在中國所得的資料，在英國旅行時，不幸遺失，能有目前的成績，可謂十分難得。希望今後有心人，能根據蘇氏的書，加上新增的材料及新的觀點，寫出一本更完備的《近代中國繪畫史》或《近代中國美術史》來。

校後註：

在蘇立文先生過世五年後的今天，經過一個甲子時間的考驗，我們再讀此書，不得不佩服他眼光與判斷，重要畫家及重要作品，在他的筆下，均少有遺漏，作為近代中國繪畫史研究的先驅，他的貢獻值得我們緬懷、紀念、效法並承繼。

九 歌 文 庫　　　1　3　0　1

墨彩之美

國家圖書館出版品預行編目 (CIP) 資料

墨彩之美 / 羅青 著 . -- 初版 . -- 台北市：九歌，2019.01
面；　公分 . -- (九歌文庫；1301)
ISBN　978-986-450-225-7(平裝)
1. 水墨畫 2. 畫論
945.6　　　　　　　　　　　　　　　107021335

作　　　者 —— 羅　青
責任編輯 —— 鍾欣純
創 辦 人 —— 蔡文甫
發 行 人 —— 蔡澤玉
出　　　版 —— 九歌出版社有限公司
　　　　　　　台北市 105 八德路 3 段 12 巷 57 弄 40 號
　　　　　　　電話／ 02-25776564・傳真／ 02-25789205
　　　　　　　郵政劃撥／ 0112295-1

九歌文學網　www.chiuko.com.tw

印　　　刷 —— 前進彩藝有限公司
法律顧問 —— 龍躍天律師・蕭雄淋律師・董安丹律師
初　　　版 —— 2019 年 1 月
定　　　價 —— 400 元
書　　　號 —— F1301
Ｉ Ｓ Ｂ Ｎ —— 978-986-450-225-7　（平裝）